高等院校产品设计专业系列教材

设计素描

汪海溟　连彦珠　李珂蕤　编著

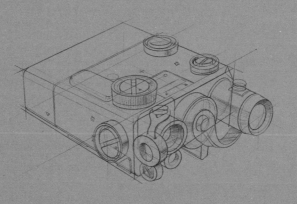

清华大学出版社
北京

内容简介

设计素描课程的核心在于提高学生的绘图能力和创新意识，锻炼其构思能力、造型能力和表现能力，使其能够快速、直观且准确地表达设计想法。

本书以图文并茂的形式从基础几何形体的结构素描表现入手，由浅入深，并结合具体案例及步骤说明，阐述设计素描中所涉及的明暗关系、质感表现、基本构图等知识，详细讲解典型产品结构素描表现、具象形态和创意形态表现等。

全书共分为8章，包括设计素描概述、形体表现中的透视、基础形体的结构表现、产品形态的结构表现、典型产品结构素描的画法步骤及详解、具象形态的写实表现、创意形态的抽象表现及设计素描优秀作品赏析。

本书可作为高等院校产品设计、工业设计等专业的教材，也可作为产品设计师、工业设计师及设计爱好者的参考书。

本书封面贴有清华大学出版社防伪标签，无标签者不得销售。
版权所有，侵权必究。举报：010-62782989，beiqinquan@tup.tsinghua.edu.cn。

图书在版编目（CIP）数据

设计素描 / 汪海溟，连彦珠，李珂蕤编著. -- 北京：清华大学出版社，2024.8. --（高等院校产品设计专业系列教材）. -- ISBN 978-7-302-66705-6

Ⅰ. J214

中国国家版本馆 CIP 数据核字第 20248AT662 号

责任编辑：李　磊
封面设计：陈　侃
版式设计：芃博文化
责任校对：马遥遥
责任印制：丛怀宇

出版发行：清华大学出版社
网　　址：https://www.tup.com.cn，https://www.wqxuetang.com
地　　址：北京清华大学学研大厦A座
邮　　编：100084
社　总　机：010-83470000
邮　　购：010-62786544
投稿与读者服务：010-62776969，c-service@tup.tsinghua.edu.cn
质　量　反　馈：010-62772015，zhiliang@tup.tsinghua.edu.cn

印 装 者：北京联兴盛业印刷股份有限公司
经　　销：全国新华书店
开　　本：185mm×260mm　　印　张：11.5　　字　数：279千字
版　　次：2024年8月第1版　　印　次：2024年8月第1次印刷
定　　价：69.80元

产品编号：099128-01

编委会

主　编

兰玉琪

副主编

高雨辰
高　思

编　委

邓碧波　白　薇　张　莹　王逸钢　曹祥哲　黄悦欣
杨　旸　潘　弢　张　峰　张贺泉　王　样　陈　香
汪海溟　刘松洋　侯巍巍　王　婧　殷增豪　李鸿琳
丁　豪　霍　冉　连彦珠　李珂蕤　廖倩铭　周添翼
谌禹西

专家委员

天津美术学院院长	贾广健	教授
清华大学美术学院副院长	赵　超	教授
南京艺术学院院长	张凌浩	教授
广州美术学院工业设计学院院长	陈　江	教授
鲁迅美术学院工业设计学院院长	薛文凯	教授
西安美术学院设计艺术学院院长	张　浩	教授
中国美术学院工业设计研究院院长	王　昀	教授
中央美术学院城市设计学院副院长	郝凝辉	教授
天津理工大学艺术设计学院院长	钟　蕾	教授
湖南大学设计与艺术学院副院长	谭　浩	教授

序

　　设计，时时事事处处都伴随着我们。我们身边的每一件物品都被有意或无意地设计过或设计着，离开设计的生活是不可想象的。

　　2012年，中华人民共和国教育部修订的本科教学目录中新增了"艺术学—设计学类—产品设计"专业。该专业虽然设立时间较晚，但发展非常迅猛。

　　从2012年的"普通高等学校本科专业目录新旧专业对照表"中，我们不难发现产品设计专业与传统的工业设计专业有着非常密切的关系，例如新目录中的"产品设计"对应旧目录中的"艺术设计(部分)""工业设计(部分)"，从中也可以看出艺术学下开设的产品设计专业与工业学下开设的工业设计专业之间的渊源。

　　因此，我们在学习产品设计前就不得不重点回溯工业设计。工业设计起源于欧洲，有超过百年的发展历史，随着人类社会的不断发展，工业设计也发生了翻天覆地的变化：设计对象从实体的物慢慢过渡到虚拟的物和事，设计方法越来越丰富，设计的边界越来越模糊和虚化。可见，从语源学的视角且在不同的语境下厘清设计、工业设计、产品设计等相关概念，并结合对围绕着我们的"被设计"的事、物和现象的观察，无疑可以帮助我们更深刻地理解工业设计的内涵。工业设计的综合性、交叉性和边缘性决定了其外延是广泛的，从艺术、文化、经济和技术等不同的视角对工业设计进行解读或许可以更全面地还原工业设计的本质，有利于人们进一步理解它。从时代性和地域性的视角对工业设计的历史进行解读并不仅仅是为了再现其发展的历程，更是为了探索工业设计发展的动力，并以此推动工业设计的发展。人类基于经济、文化、技术、社会等宏观环境的创新，对产品的物理环境与空间环境的探索，对功能、结构、材料、形态、色彩、材质等产品固有属性及产品物质属性的思考，以及对人类自身的关注，都是工业设计不断发展的重要基础与动力。

　　工业设计百年的发展历程为人类社会的进步做出了哪些贡献？工业发达国家的发展历程表明，工业设计带来的创新，不但为社会积累了极大的财富，也为人类创造了更加美好的生活，更为经济的可持续发展提供了源源不断的动力。在这一发展进程中，工业设计教育也发挥着至关重要的作用。

　　随着我国经济结构的调整与转型，从"中国制造"走向"中国智造"已是大势所趋，这种巨变将需要大量具有创新和实践应用能力的工业设计人才。党的二十大报告为我国坚定推进教育高质量发展指出了明确的方向。艺术设计专业的教育工作应该深入贯彻落实党的二十大精神，不断创新、开拓进取，积极探索新时代基于数字化环境的教学和实践模式，实现艺术设计

的可持续发展，培养具备全球视野、能够独立思考和具有实践探索能力的高素质人才。

未来，工业设计及教育，以及产品设计及教育在我国的经济、文化建设中将发挥越来越重要的作用。因此，如何构建具有创新驱动能力的产品设计人才培养体系，成为我国高校产品设计教育相关专业面临的重大挑战。党的二十大精神及相关要求，对于本系列教材的编写工作有着重要的指导意义，也进一步激励我们为促进世界文化多样性的发展做出积极的贡献。

由于产品设计与工业设计之间存在渊源，且产品设计专业开设的时间相对较晚，因此针对产品设计专业编写的系列教材，在工业设计与艺术设计专业知识体系的基础上，应当展现产品设计的新理念、新潮流、新趋势。

我们从全新的视角诠释产品设计的本质与内涵，同时结合院校自身的资源优势，充分发挥院校专业人才培养的特色，并在此基础上建立符合时代发展要求的人才培养体系。我们也充分认识到，随着我国经济的转型及文化的发展，对产品设计人才的需求将不断增加，而产品设计人才的培养在服务国家经济、文化建设方面必将起到非常重要的作用。

本系列教材的出版适逢我院产品设计专业荣获"国家级一流专业建设单位"称号。结合国家级一流专业建设目标，通过教材建设促进学科、专业体系健全发展，是高等院校专业建设的重点工作内容之一，本系列教材的出版目的也在于此。本系列教材有两大特色：第一，强化人文、科学素养，注重中国传统文化的传承，吸收世界多元文化，注重启发学生的创意思维能力，以培养具有国际化视野的创新与应用型设计人才为目标；第二，坚持"科学与艺术相融合、创新与应用相结合"，以学、研、产、用一体化的教学改革为依托，积极探索国家级一流专业的教学体系、教学模式与教学方法。教材中的内容强调产品设计的创新性与应用性，增强学生的创新实践能力与服务社会能力，进一步凸显了艺术院校背景下的专业办学特色。

相信此系列教材对产品设计专业的在校学生、教师，以及产品设计工作者等均有学习与借鉴作用。

天津美术学院国家级一流专业(产品设计)建设单位负责人、教授

前 言

随着社会经济的发展，产品设计发挥着越来越重要的作用，通过设计创新的驱动，不断为人们提供更好的生活方式，推动国家制造业的发展，也给产品设计专业的教育发展带来重要的机遇。

党的二十大报告为我国坚定推进教育高质量发展指出了明确的方向。在此背景下，本书的编写以"加快推进教育现代化，建设教育强国，办好人民满意的教育"为目标，以"强化现代化建设人才支撑"为动力，以"为实现中华民族伟大复兴贡献教育力量"为指引，进行了满足新时代新需求的创新性编写尝试。

产品设计专业研究的是人、物、环境三者之间的关系，产品设计师研究的是如何将科学、技术、文化有机地结合在一起，运用造物思维给人们带来美好的全新生活方式。作为产品设计师重要的核心技能——设计素描，其表现的不只是单纯的素描作品，而是设计师对产品外形、结构、质感反复推导的过程，是设计师自身思维创新的优化。完整的设计素描不仅呈现物象形态的外部特征、内部结构、材质特性、尺度关系等属性，还包括其创意思维的运用。

设计素描可以培养设计师创意思维的转化能力。设计师通过绘制素描，将头脑中的创意、构思等想法不断转化，进行设计理念的表达。在计算机辅助设计、设计效果三维呈现等技术不断优化的当下，设计师的设计手段、设计工具、设计流程也在不断变化，使我们意识到产品设计专业的课程设置应该以目标为导向，将目标需求转化到课程内容中。产品设计专业的学生要具备绘画美学素养、空间感知能力和结构推导能力，因此，本书对这部分知识进行有效的针对性讲解，使学生能够快速理解、掌握设计素描的理论和表现方法，提高绘画能力和创新能力，并将创意想法合理并准确地转化为完整、清晰的素描作品。

设计素描可以锻炼设计师的构思、造型、表现能力。设计师通过设计素描将头脑中的构想不断推导、不断梳理，并将其外形特征、内部结构和设计理念合理地表现出来。

设计素描可以提高设计师的创新意识和绘图能力。设计师可以快速、直观且准确地表达设计想法，在表现过程中，对形态特征和结构特征进行分析和积累，将设计素描与产品设计效果图表现、构成基础等专业课程相互结合，从而提高空间思维与造型能力，丰富设计素材储备，以便将其运用在后期的专业设计类课程中。

本书从设计素描的概念、使用工具、绘制方式开始，对设计素描绘制过程中涉及的透视原理、结构表现、材质表现、光影关系、构图方式等基础内容进行讲解，重点是不同类型设计素描的创意构思方法和绘制方法。

本书共分8章，以图文结合、步骤讲解的方式，深入浅出地讲解设计素描不同环节的内容。通过每个环节内容的学习，读者可以理解、把握并完整地完成设计素描表现，对之后的产品设计专业的核心课程也能起到重要的铺垫作用。

第1章为设计素描概述，介绍素描的概念、分类，以及设计素描的概念、作用、表现工具及表现方法。

第2章为形体表现中的透视，通过透视原理使读者了解形体表现时应遵循的视觉规律，提高形体表现的准确性，还介绍在进行设计素描绘制时使用的常见透视角度。

第3章为基础形体的结构表现，介绍形体与结构的关系，绘制结构素描时涉及的辅助线与结构线，并详细讲解如何绘制基础几何形体及组合几何形体。

第4章为产品形态的结构表现，介绍产品结构素描中的光影与明暗关系、不同材质的质感表现，以及产品结构素描中的构图要求、原则与绘图背景处理等。

第5章为典型产品结构素描的画法步骤及详解，将几何形体结构及表现方法进行转化、整合到产品结构素描表现中，并选取具有直棱柱、棱锥、圆柱体等形体特征的产品进行画法步骤展示。

第6章为具象形态的写实表现，介绍具象写实素描的基本概念、表现内容和表现主题，以及在进行写实表现时物象形态的明暗表现和质感表现，明确光滑材质、粗糙材质、透明材质的区别及差异。

第7章为创意形态的抽象表现，介绍创意素描的基本概念、表现内容和构思方法，在进行创意素描表现时物象形态特征的抽象化和几何化提取、解构及异化的方法。

第8章为设计素描优秀作品赏析。

为便于学生学习和教师开展教学工作，本书提供立体化教学资源，包括PPT课件、教学大纲、教案等。读者可扫描右侧的二维码，将文件推送到自己的邮箱后下载获取。

教学资源

本书由汪海溟、连彦珠、李珂蕤编著，在编写过程中受到天津美术学院兰玉琪教授的指点和帮助，在此表示衷心感谢。由于编者水平所限，书中难免有疏漏和不足之处，恳请广大读者批评指正，提出宝贵的意见和建议。

编　者

目录

第1章　设计素描概述	**1**
1.1　素描的概念和分类	2
1.1.1　素描的基本概念	2
1.1.2　素描的分类	3
1.2　设计素描	4
1.2.1　设计素描的概念	4
1.2.2　设计素描中的结构素描	5
1.2.3　结构素描与传统素描	5
1.2.4　设计素描的作用	7
1.3　设计素描的表现工具和材料	9
1.3.1　绘画笔	10
1.3.2　绘画纸	11
1.3.3　修改工具	11
1.3.4　调整工具	12
1.3.5　辅助工具	13
1.4　设计素描绘制的基本训练	13
1.4.1　绘画基本姿态和观察角度	13
1.4.2　执笔姿势与运笔技能	13
1.4.3　基本线条训练	13
第2章　形体表现中的透视	**15**
2.1　透视原理概述	16
2.2　透视的基本要素	19
2.3　透视的基本类型	19
2.3.1　平行透视	19
2.3.2　成角透视	20
2.3.3　倾斜透视	20
2.4　透视图的基本画法	21
2.4.1　平行透视的基本画法	21
2.4.2　成角透视的基本画法	26
2.5　产品展示中常见的透视角度	33
第3章　基础形体的结构表现	**37**
3.1　形体与结构的关系	38
3.2　结构素描中的辅助线与结构线	40
3.3　几何形体的结构表现	41
3.3.1　立方体的结构表现	42
3.3.2　球体的结构表现	44
3.3.3　圆锥体的结构表现	45
3.3.4　圆柱体的结构表现	46
3.3.5　多面体的结构表现	48
3.4　基本形体组合表现	50
3.4.1　几何相贯体的结构表现	50
3.4.2　组合形体的结构表现	52
第4章　产品形态的结构表现	**55**
4.1　产品结构素描中的明暗关系	56
4.1.1　光影与明暗关系	57
4.1.2　线条与明暗关系	61
4.2　产品结构素描中的质感表现	61
4.2.1　线条质感表现	61
4.2.2　表面质感表现	62
4.3　产品结构素描中的基本构图	67
4.3.1　构图的基本要求	67
4.3.2　构图的基本原则	70

	4.3.3 构图的画法步骤	72	5.5	以机械结构为主体形态构成的产品	114
4.4	产品结构素描中的背景处理	74		5.5.1 机械产品结构素描	115
4.5	产品结构爆炸图表现	77		5.5.2 台虎钳结构素描	116
				5.5.3 激光瞄准器结构素描	119

第5章 典型产品结构素描的画法步骤及详解 83

5.1	以直棱柱为主体形态构成的产品	85
	5.1.1 微波炉结构素描	85
	5.1.2 宠物投喂机结构素描	87
5.2	以棱锥为主体形态构成的产品	89
	5.2.1 三脚架结构素描	90
	5.2.2 电子剃须刀结构素描	92
5.3	以圆柱体和球体为主体形态构成的产品	94
	5.3.1 水壶水杯结构素描	94
	5.3.2 照相机结构素描	97
	5.3.3 摄像头结构素描	98
	5.3.4 咖啡机结构素描	99
	5.3.5 头盔结构素描	102
5.4	以三维曲面为主体形态构成的产品	103
	5.4.1 榨汁机结构素描	106
	5.4.2 智能净化器结构素描	108
	5.4.3 汽车结构素描	109
	5.4.4 切割机结构素描	111

第6章 具象形态的写实表现 123

6.1	具象写实素描概述	124
	6.1.1 具象写实素描中的主题表现	125
	6.1.2 具象写实素描中的精微表现	125
6.2	具象写实素描的明暗表现	126
6.3	具象写实素描的质感表现	126

第7章 创意形态的抽象表现 131

7.1	创意素描概述	132
7.2	创意素描中的构思方法	132
	7.2.1 创新思维	132
	7.2.2 创意素描中的特征提取	134
	7.2.3 创意素描中的解构	138
	7.2.4 创意素描中的异化	141

第8章 设计素描优秀作品赏析 145

8.1	欧美国家设计素描优秀作品赏析	146
8.2	日韩国家设计素描优秀作品赏析	168

第1章

设计素描概述

主要内容：介绍素描的概念、分类，素描、设计素描与结构素描之间的关系，以及设计素描的表现工具和表现方法。

教学目标：通过本章知识的学习，了解设计素描的概念，以及设计素描的表现工具、材料和基本训练方法。

学习要点：设计素描的概念、作用、特点、表现工具和基本训练方法。

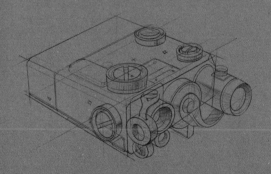

Product Design

素描是一种直观、便捷的徒手表现形式,可以表现客观事物,也可以表达创作者的思想及观念。素描作为一种基础的表现形式,可以为不同学科、不同专业的视觉表现服务。设计素描是主要针对产品设计专业设置的基础课程,以基于素描中的结构素描作为其表现形式,结合产品设计专业自身的特点和学习要求,培养和训练学生的观察能力、分析能力和表现能力。

1.1 素描的概念和分类

素描是一切造型艺术的基础,其表现类型多样、内容丰富。创作者使用较为简单的工具、单一的色调就可以完成,是训练和提高审美能力、收集表现素材、表达思想的常用方式。素描根据表现内容、绘制风格等的不同,又分为不同的素描类型。

1.1.1 素描的基本概念

素描是一种以单色形式来表达客观世界中不同物象的造型艺术语言,是一种通过描绘物象的外形、结构、空间、体量、光影、质感等基本造型特征来表现形体的绘画方法,是绘画艺术创作的基础。广义上的素描,是指一切单色的绘画,起源于西方造型能力的培养。狭义上的素描,专指用于学习美术技巧、探索造型规律、培养专业习惯的绘画训练过程。素描在绘画领域被称为造型艺术的基础,相比其他艺术表现形式,素描更侧重于体现对象形体结构描绘的准确性和生动性。

素描不仅是一种基本的造型艺术语言,还是一种重要的思维方式和表达方式。在艺术创作过程中,创作者对于创作内容的形象归纳、形象整理和形象表现都需要运用素描的形式实现,因此,素描作为一门基础性学科被广泛地应用于设计领域,如图1-1和图1-2所示。

图1-1 丢勒的素描作品1

图1-2 丢勒的素描作品2

1.1.2 素描的分类

针对设计专业，根据素描的表现方式及表现内容，可以将素描分为三种：写实素描、结构素描、创意素描。

(1) 写实素描。写实素描采用精细的刻画来表现所描绘物体的相关特征，通过描绘物体的客观明暗光影变化、表面肌理、材质特征等，来塑造物体的体量感、质感、空间感，达到物体形象的高度写实性。相较于其他类型的素描，写实素描是更为综合性的素描形式，强调描绘物体和画面的整体性，以及刻画因素的综合性，如图1-3和图1-4所示。

图1-3　写实素描1

图1-4　写实素描2

(2) 结构素描。结构素描注重以线条来表现和概括物体的形体特征，要求以表现物体结构透视的准确性为基础，重点在于对物体外形结构的严谨分析及准确表现。结构素描是进行素描训练的基本方式，能够训练创作者对物体结构样式、连接方式的基本认知，如图1-5和图1-6所示。

图1-5　结构素描1

图1-6　结构素描2

(3) 创意素描。创意素描结合了传统写实素描的基本表现技法来描绘要素，并且在此基础上对物体进行形态造型的创意构想训练。以写实素描为基本的表现形式，展现物体的光影变化、表面肌理及材质特征等。但是在描绘内容上通过将两种或两种以上的物体进行元素更换、变异组合、材质替代等方式，创造出一种新的创意形态造型，如图1-7和图1-8所示。

图1-7　创意素描1　　　　　　　　　　图1-8　创意素描2

1.2　设计素描

设计素描是指运用传统素描表现形式进行物象形态塑造，并融入创作者的主观意向，重点培养观察能力、表达能力和创新能力，更加侧重创新思维的体现。设计素描课程是设计专业最重要的基础课程之一，其根本目的是为学生提供一种比较常用的基本表达技能，实现由传统写实到创意表达的过渡。

1.2.1　设计素描的概念

设计素描这一概念是针对各类艺术设计专业的学生进行基础课程学习而提出的，是在对绘画素描的理解与发展的基础上衍生而来，随着艺术发展的多样化进程而逐渐成熟。它着重于对所描绘物体的理性分析和与设计相关的实用表达，追求的是画面中呈现的物体相关特征的准确性和图形效果的完美表现。它的目的是通过培养与训练对事物的观察能力与表现能力，用于日后相关专业类知识的学习和设计创作，还能培养与所学专业相关的创造性思维。

在相关设计活动中，各个艺术类学科均有多种表现形式和设计语言，在艺术设计学科中应对其多加运用。这一课程要求在掌握基本造型能力的基础上，把传统语言、表现方式、诠释途径等思维能力作为该课程的重点培养目标，不仅按照以往素描课程的教学重点将物体的再现能力放在首位，更是将培养学生设计的创造力、设计意图和主观能动性作为重点教学目标，利于学生从基础素描向专业设计转换。

1.2.2 设计素描中的结构素描

结构素描的研究对象是物体自身的形体结构，是指通过对单独物体的专门研究，正确观察、分析出物体的组成和构造方式，理解物体构造的合理性与规律性，如图1-9所示。

结构素描课程的目的，是通过训练使学生在头脑中形成一种造型意识，将绘画时的思维模式转化为自然的行为模式，在观察物体时自然而然地建立起对物体的观察、体验、感受、思考的行为模式，将这些意识转化为对物体的认知，并在设计创作的过程中，对这些认知通过简化、取舍、提炼等以最优化的创意方式表达出来。

图1-9　结构素描中体现的形体结构

1.2.3 结构素描与传统素描

结构素描是运用素描的表现形式对形体的结构进行分析、推理和绘制的过程，可将结构素描的思维融入产品结构的绘制中，培养学生敏锐的观察能力、理性的分析能力和整体把握对象的能力。

结构素描与传统素描之间是有差别与联系的。传统素描的目的是展现物体的基本造型、明暗关系等特征，而结构素描是为了培养学生的设计思维、创造思维，以及主观能动性，做好艺术设计类专业学习的基础准备及铺垫。学生对物体的外形轮廓、表面特征、内部构造、连接结构等进行细致观察、分析及理解，绘制到画面中，通过结构素描相关的表现与处理手法，并通过理解去描绘物体。结构素描的思维理念并不是盲目、刻板地描绘物体特征，而是在理解的基础上引导学生多方位地学习、认识和了解物体，并且组织和表现物体。

传统素描强调的是整体感受，通过抓住描绘物体的印象和感觉，并且结合物体的物理特征，达到准确表现物体的目的。当创作者绘制素描具备一定的水平之后，可以结合个人的想象力和创造力，进行具备个人风格的绘画表现。但是对于结构素描而言，作画的思考过程比最终的画面效果更为重要。结构素描以表现物品的结构特征和培养设计思维为目的。结构素描的重点在于理解物体的结构特征，强调绘制素描是反复分析、推敲、思考、理解及创新的过程，并且绘制的画面均符合现实世界的一般规律，如透视原理等，如图1-10所示。

图1-10 结构特征及透视规律

传统素描中使用基本的明暗调子作为主要表现方式,因此,分析明暗规律、空间布局是传统素描的重要研究点,要求在画面中使用明暗调子体现所描绘物体的体积感、空间感、材质和质感。而结构素描主要与艺术设计学科相关联,强调运用简练、明了、准确的线条表现形体结构,可以根据明暗规律对线条进行浓淡调节,尽量避免使用大面积的调子来区分明暗面,重点要强调结构线条的准确性,以及是否符合透视规律、是否符合物体的比例尺度,如图1-11所示。

图1-11 结构素描中的线条及比例关系

传统素描通常表现的是视点不变、物体位置不变的情况下，通过细致、整体的观察展现描绘对象的相关特征。而结构素描是在整体观察的基础上强调多方位的观察方法，多视点、多角度、多方位地观察描绘对象，所描绘对象也可以多角度移动，有利于更加准确地理解及分析物体相关外部结构及内部结构之间的构造特点。结构素描在理解、分析的基础上与测量、比例、透视结合起来，贯穿于观察及绘制的整个过程中。结构素描不同于传统素描，对画面的构图原则、虚实变化等不过分强调，多以中心构图的方式为主，着重强调对物体的归纳、剖析、分析，如图1-12所示。结构素描在理念上脱离完全写生，是在写生的基础上理性地组织画面，并对物体进行再设计、再创造，以提高创作者独立的设计能力。

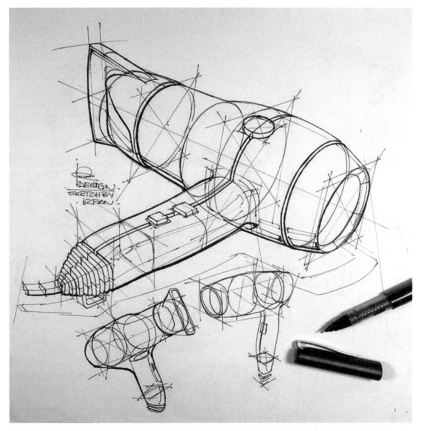

图1-12 结构素描中的多角度视图

在空间观念上，结构素描要求把描绘的客观对象想象成透明体，把物体自身前后、里外的结构表现出来，从而训练对三维空间的想象和把握能力。在结合专业学科的学习时，用结构素描的表现手段进行初期的理念创意设计表现，并且在物体的细节方面要表现的是物体的内部结构关系、连接结构关系等，理解物体的构成方式，及不同部件之间的连接方式。

1.2.4 设计素描的作用

设计素描能够培养创作者的观察能力、审美能力及绘画能力等。传统素描具有较高的艺术价值，但设计专业的创作者更多的是强调创意思维能力。设计素描的学习有助于他们由传统的惯性思维向创新思维转变。

而产品设计专业尤其需要借助设计素描的学习来拓展设计思维,并且提高设计草图和概括性表达的能力。设计草图指设计初期阶段的雏形,以线为主,多用于记录设计的灵感和想法。在产品设计过程中,从初期的设计理念思考、方案规划、方案优化到设计决定阶段,整个流程中都需要多种类型的草图。

在产品设计的初期构思阶段,设计师需要通过头脑风暴、关键词构思等方法,根据设计需求构思出多个设计方向,并绘制设计草图,在这个阶段就需要将产品结构素描的绘制方法融合进来,需要在短时间内绘制大量的造型草图,重点在于产品外观和设计点的区别,因此,草图有简略的必要,可以绘制简略版的产品结构素描,使用将构思的产品想象成透明体的方法,快速绘制前期草图,并且能够准确表达初期阶段的构思,如图1-13所示。

图1-13　产品设计初期的结构草图

进入产品设计中期阶段,在确定几个设计方向之后,要有针对性地进行草图绘制。此阶段绘制草图的目的是进行设计的比较研究、细化设计方向等,因此,这类草图表现要求能够描绘易于人理解的产品形态、构造及颜色等基本特征。为了便于第三者的理解,产品结构素描一般采用彩色透视图的方式进行表现,并且对设计方案的尺寸和技能等方面有所体现,一般使用透视图、主视图、侧视图、细节图等进行表现。尤其对于某些大型或构成要素较为复杂的产品,在需要绘制大量研究类草图时,会先用更为容易的侧面主视图来代替透视图进行表现,如图1-14所示。而在描绘较为复杂产品的相关构成要素时,也可以进行产品局部细节及结构的绘制。

图1-14 产品设计中期的结构素描

1.3 设计素描的表现工具和材料

可用于设计素描绘制的工具和材料多种多样,如绘画笔、绘画纸等,不同的绘画工具能

产生不同的绘画效果。只有在熟知不同绘画工具特性的基础上,再进行反复的绘画练习,熟悉工具和材料的性能,掌握相关的使用技巧,才能够提高绘画效率,获得更好的画面效果。

1.3.1 绘画笔

在进行设计素描绘制时,可选用的笔类工具较为广泛,有铅笔、炭笔、木炭条等,使用的工具不同,表现出的肌理质感也有所不同,其中最常用的是铅笔。

铅笔作为最常用的传统素描绘制工具之一,在进行设计素描绘制时也经常出现。它使用方便,便于绘画者在绘画过程中进行擦除和调整。一般常用的铅笔分为硬铅和软铅两种。铅笔的硬度使用H表示,H前的数字越大代表铅笔的硬度越高,那么在绘画时的显色浓度越浅,硬度最强的为6H。铅笔的软度使用B表示,B前的数字越大代表铅笔的软度越高,那么在绘画时的显色浓度越深,软铅色素最深为8B。HB为中性铅。图1-15为各种类型的铅笔。

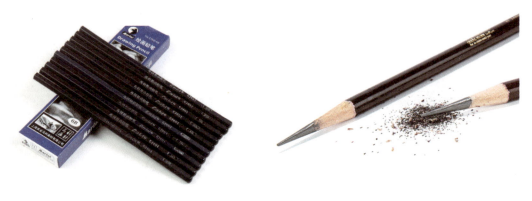

图1-15 铅笔

在进行设计素描绘制时,通常选用2H、HB、2B、4B、6B的铅笔型号。软铅通常在进行前期的起稿及后期绘制明暗调子时使用。由于其自身的材质特性,软铅的附着力不佳,易于修改,因此,在早期起稿阶段,软铅能够在确定设计素描的主体物体位置,以及主体物体、附属物体的空间关系和结构关系时起到关键作用。在后期,软铅能够进行大面积的调子处理,以此快速拉开亮部和暗部之间的差异,从而营造画面整体的空间感和色调氛围,也可以处理画面中的深色部分和形体上的暗部区域。在进行画面亮面塑造及细节刻画时可以使用硬铅,这有助于提高画面的质感,丰富画面细节。最常用的方式是使用硬铅进行排线绘制,画出细腻清晰的线条,为画面增加层次感。

炭笔也是在进行设计素描绘制时常用的一种表现工具。炭笔的内芯材料为木炭粉,颜色为黑色。与铅笔相比,炭笔的内芯更为松散、柔软,触感较为粗糙,但是表现力很强,绘制的图形具有较强的立体感,并且黑白对比效果更为强烈。但是由于炭笔自身的材料特性,其色素浓重,附着力比较强,在纸上绘制的图形不易被擦掉和修改。

1.3.2 绘画纸

在绘制设计素描时，通常以素描纸张为主，也可选用速写纸、高克数白色复印纸、白色卡纸等。不同的纸张能够表现出不同的画面感和氛围感。在绘制素描时，最好选择表面颗粒粗糙、纸质较松、易于上铅并且能够反复擦涂修改的素描纸。纸质过薄过脆的素描纸不易挂铅，并且容易在反复修改时开裂破损。

高克数白色复印纸和白色卡纸相较于素描速写纸来说，由于其材质特性，在进行绘画时不易挂铅。但由于其纸质细腻、无粗糙颗粒，因此，在绘制时更易表现整体画面的氛围感和物象形态的细节之处，适合绘制体量较小或结构细节较多的物象形态，并且在绘制工具的选择上可以更加多元化，如针管笔、油性笔、钢笔等。图1-16为素描纸与白色卡纸。

图1-16　素描纸与白色卡纸

1.3.3 修改工具

设计素描用的修改橡皮主要分为美术专用橡皮和可塑橡皮两种，用于对绘制的画面进行修改，以及调整画面整体效果。美术专用橡皮相较于可塑橡皮来说，其质地更加柔软，擦除效果更好，相比其他日常使用的硬质橡皮清洁能力更好，且不会损伤纸面。在使用美术专用橡皮时要尽量保持清洁，及时清除橡皮表面的黑色炭铅污渍，避免使修改的部分模糊。此外，在绘制设计素描时，需要对物象特征、质感及细节处进行刻画，因此可以将美术专用橡皮的边缘进行斜切处理，产生的锐角可进行细节修改及擦除。

可塑橡皮的自身材质类似橡皮泥的质感，可根据需要随意塑形，在绘制设计素描时用于处理画面中铅笔浓度较深的调子，常采用点粘的方式，降低不易擦净的调子的浓度，以用于调节画面后期的整体效果。可塑橡皮在进行画面统一调整时可以修正画面的整体效果，作为辅助的画面表现工具来使用，如图1-17所示。

图1-17 美术专用橡皮和可塑橡皮

1.3.4 调整工具

在绘制设计素描过程中,可以使用纸擦笔或纸巾对画面中的调子进行调整。通过轻擦的方式可以使绘画的调子变得柔和,虚化过于生硬、凌乱的线条,规整整个画面的明暗面。

纸擦笔通常在给画面铺完明暗调子之后使用,用纸擦笔或者纸巾进行擦抹,使画面产生由明到暗的过渡效果,拉开明暗间的色调对比,在绘图初期能够迅速地区分出整个画面的明暗基调。在绘画后期对于过于浓重的调子也能够进行柔化处理,但是在绘画时也要注意纸擦笔的使用,过度将纸擦笔的擦抹效果应用在画面中,很容易造成画面的油腻、整体画面灰暗、缺乏层次感等问题,纸擦笔只能在绘画时作为调整画面整体性的补充手段出现。图1-18为常用的纸擦笔。

图1-18 纸擦笔

1.3.5 辅助工具

绘制设计素描时，常用的辅助工具为画架、画板、固定工具等。画架一般为木质和金属制，两种材质均可以进行高低调节。金属制画架可进行折叠，便于收纳携带；木质画架较为沉重，但承重性较好，可承受较大、较重的纸张，因此可绘制尺寸更大的画幅。画板根据作画所要求幅面大小的不同而有不同的规格，表面平整。根据绘制设计素描的需求，一般要求的画幅为4开或者A3大小。绘画时可以在立式画板上绘制，也可以将纸固定在画板上之后放在桌面上绘制。

固定工具通常为美术图钉和美纹纸胶带。美术图钉的上端设计有便于插拔的结构，这样可使图钉固定纸张时容易快速取下，并且在固定纸张时更为牢固，能够固定画幅较大的纸张。美纹纸胶带在固定纸张时，可以对画纸的四面进行封边处理，因此会使画面的边缘更加规整，画面效果更好。

1.4 设计素描绘制的基本训练

在空白的画纸上如何作画是每一位素描练习者要面对的问题，只有勤于训练，才能逐渐掌握素描技巧，提升素描水平。要从基础线条开始练起，循序渐进才能培养出较好的视觉观察能力、自主创造能力与造型表现能力。

1.4.1 绘画基本姿态和观察角度

正确的绘画姿态与观察角度是进行素描训练与创作的根基。只有运用合适的绘画姿态，选取正确的观察角度，才能准确地表现出物象的实际状况，在绘画的过程中不会产生疲劳感，从而避免影响绘画的情绪与状态。因此，在进行写生训练时，应当花时间调整好绘画姿态、找准观察角度，做好前期的准备工作。无论采取坐姿还是站姿，调整好高度与角度，以便于观察、体感舒适为宜。

1.4.2 执笔姿势与运笔技能

素描执笔的姿势因人而异，可根据个人的绘画习惯与绘制的绘画主体来决定采用何种姿势进行创作。常见的姿势是以拇指、食指和中指捏住铅笔的前1/3处，通过无名指和小指支撑画面，借助手臂的摆动进行水平、垂直、倾斜角度的线条绘制。线条绘制的效果通常由落笔的力度、用笔的角度、笔尖的方向、手臂的摆动快慢变化，以及线条的疏密程度决定。

1.4.3 基本线条训练

线是艺术表现的基本元素，线条是素描表现中常见的画面构成要素。素描的初学者一般用单色线条表现所绘物象，用直线描画形体。只有通过大量反复的线条练习，才能熟练地掌握用笔姿势，快速地养成绘画习惯，对之后的深入学习进而形成独有的绘画风格具有重要的作用。

线条有长短、粗细之分，又有浓淡、虚实、疏密等多种变化。线条的正确运用是绘画表现的基础条件。线条不仅可以构成物象的基本形态，还可以通过线条的疏密变化组合成多种肌理图形，以表现材质的质感效果。

握笔时靠拇指、食指与中指发力握住笔即可，握笔力度要轻，主要靠手腕用力绘制短线条，靠小臂带动手腕绘制长直线，并靠往复运动增加线条密度。根据笔者多年的经验总结，初学者每日练习1小时排线，坚持训练两周即可熟练进行运线和排线处理。

初学者往往会感到无从下手，出现一些问题。例如，线条紊乱无序、形体透视不准确、反复擦拭修改、比例失调等，这主要是因为没有找到科学的训练方法与养成良好的绘画习惯造成的。只有对错误的绘画习惯进行纠正，形成正确的习惯，加之反复的合理训练，才会促进绘画兴趣的养成并保持较高水平的绘画状态。

使用铅笔绘画与使用橡皮时需注意以下事项。

(1) 初学者应尽量避免对所绘素描进行反复擦改，这样不仅会损伤纸张，且会因反复修改影响绘画情绪，从而影响绘画效果。

(2) 开始绘画时第一笔应尽量用力较轻，在确定形体的大致轮廓后，再加重正确的线条，但不要将轮廓型线条画得过于分散或集中。

(3) 线条有虚实之分，绘画时要注重虚实分明、疏密有致，切忌平铺直叙，使画面没有层次感。注重近实远虚的规律，将距离画面近的物象表现得具体、明确，而将距离画面远的物象表现得模糊、轻淡。

第2章

形体表现中的透视

主要内容：透视是在对二维空间进行三维化表现时最为重要的理论知识之一。通过透视原理可了解形体表现时应遵循的视觉规律，提高形体表现的准确性。

教学目标：通过本章知识的学习，了解透视的概念、基本要素及基本类型；了解平行透视、成角透视的绘制方法；了解在进行设计素描绘制时使用的常见透视角度。

学习要点：平行透视、成角透视的绘制方法，在进行设计素描绘制时使用的常见透视角度。

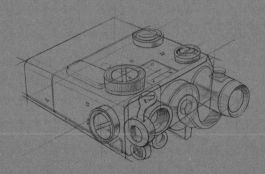

在进行设计素描绘制的过程中，要想在二维平面上塑造三维的立体空间，掌握正确的透视原理十分重要。绘制画面中透视的准确度关系着绘制对象结构的准确性、画面的平衡性和视觉的舒适性。透视包含众多研究内容，如平视、仰视、俯视的透视规律，以及阴影、反影、色彩等相关理论内容。

透视关系到画面中整体与部分、部分与部分间的位置关系，以及画面中所体现的主次、远近、虚实等关系，因此，基于透视原理进行科学绘制就显得尤为重要。

2.1 透视原理概述

"透视"是指在平面或曲面上描绘物体空间关系的方法或技术。最初透视的研究方法是通过一个透明的平面去观察景物，将所见景物准确地描画在这个平面上，即形成该景物三维立体效果的投影透视图。因此人们将透视定义为在平面上根据一定原理，用线条来显示物体的空间位置、轮廓和投影的科学，如图2-1所示。

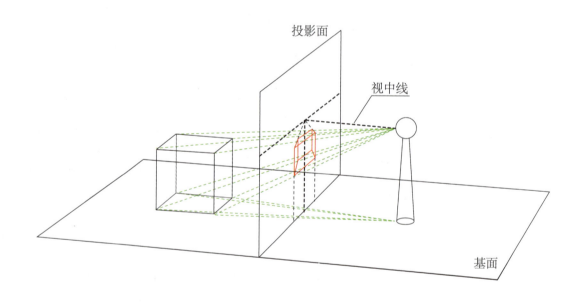

图2-1　投影透视图

透视原理是设计素描中产品形态立体感及画面空间感的表现基础。熟练运用透视原理法则是准确表现产品结构的基础，也是产品结构素描绘制过程中非常重要的一环。透视原理有助于在绘制过程中判断产品形体结构的位置和变化，以实现在二维平面中呈现三维空间效果的目的，使画面产生立体感、纵深感、空间感，近大远小，以符合视觉规律，如图2-2所示。因此，正确地理解和熟练地掌握透视原理的表现法则，能够表现更加丰富的视觉效果，使产品结构表现得更加准确，能够更加合理、具体地体现创作者的设计构思。

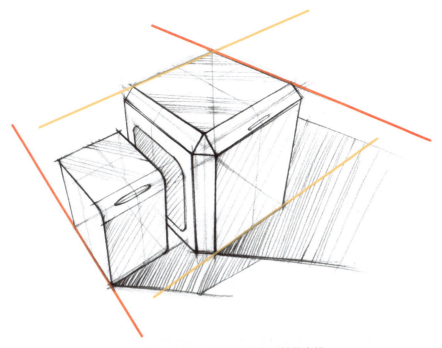

图2-2 符合视觉规律的产品结构素描

透视的基本规律一般表现为近大远小、近长远短、近清楚远模糊等。近大远小、近长远短一般是指我们现实生活中看到相同大小、高低、长短的物体,近处物体看起来大、高、长,远处物体看起来小、低、短,如图2-3所示。

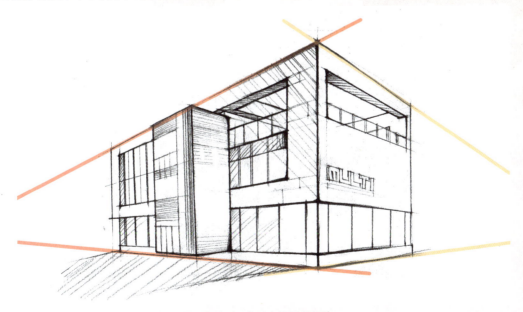

图2-3 近大远小的视觉规律

基于透视学的基本原理,我们判断物体近大远小、近长远短的主要依据是物体与画面之间所产生的直线距离。当物体距离画面较远时,基于透视原理物体在画面上体现的尺寸就较小;当物体距离画面较近时,那么基于透视原理物体在画面上体现的尺寸就较大,如图2-4所示。

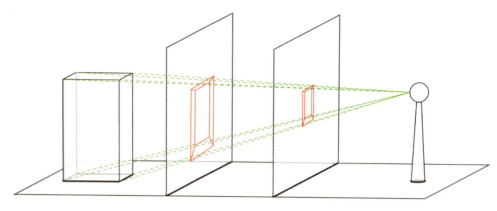

图2-4　近大远小由画面到物体之间的距离决定

　　近清楚远模糊，一般是指对于我们现实生活中看到的大小、高低、长短相同的物体，从近处看起来轮廓清晰、细节清楚、色彩准确，而从远处看起来轮廓、细节及色彩都模糊不清。这是由于物体因自身远近不同而受到大气或雨雾等因素的影响而产生的透视现象。此类现象也是由于物体距离较远，在视网膜中产生的图像较小，因而视觉感知上模糊不清。我们在进行设计素描绘制时，利用近清楚远模糊的透视现象能够营造出空间感较强的画面效果，如图2-5所示。

图2-5　近清楚远模糊的视觉规律

　　结构素描作为素描的一种，是绘画者对物象的视觉反应及再现。而透视是通过画面表现眼睛、画面与物象三者之间的相互关系。在结构素描画面的绘制中体现透视原理，真实地体现物象元素在画面中的立体感、空间感和真实感，是在二维画面中体现三维立体空间的最佳方法。

2.2 透视的基本要素

在学习透视原理及基本类型之前,了解透视原理中的专业名词将有助于理解并区分不同的透视类型,在绘制设计素描时能够有效地进行画面立体感和空间感的展现。

绘制画面时观察物体的眼睛、被观察的物体或景象、绘图时选定的画幅是构成透视的三个基本要素,并由此衍生出视点、视角、视域、视距、视平线等透视原理中的名词概念。

- 视点:绘画者或观察者眼睛的位置。
- 视角:绘画者眼睛向上下、左右方向看所形成的角度。一般情况下,绘画者的视角范围在60°左右最为适宜,视角度数一般会受到视距的影响。距离物象较近时,视角会较大;距离物象较远时,视角会较小。
- 视域:绘画者眼睛看出去所形成的空间范围,可以理解为由视点延伸出的形状为圆锥体的视觉空间。
- 视中线:视点引向物象的任何一条直线为视线,其中引向所看方向而形成的圆锥体视域的中心轴线与视点相连形成的线称为视中线。
- 视平线:指视中线与画面垂直相交的点形成的水平线,视平线是视平面的灭线。
- 地平线:在宽广且地平的空间中,绘画者眼睛看向远方天空与地面的分割线。平视时,地平线与视平线处于同一位置;仰视时,视平线在地平线的上方;俯视时,视平线在地平线下方。
- 视距:绘画者视点到画面之间的距离。观察同样的物体,视距越近,视角越大;视距越远,视角越小。
- 视高:绘画者平视时,视点至物体放置位置与地面的距离。
- 消失点(灭点):互相平行的直线,当它们不与绘图画面平行时,会与画面产生一定的角度。当投射到画面的透视图中时,会在画面中远处集中消失于一点,此点称为消失点(灭点)。

2.3 透视的基本类型

绘制设计素描时,一般以平行透视、成角透视和倾斜透视为主要的透视表现类型。

2.3.1 平行透视

平行透视,也称一点透视,是指在画面中将立方体作为物体进行观察时,立方体的上下水平边线与视平线平行,立方体六个面中最前端的面与画面平行且与地面垂直,立方体侧面边线与画面垂直并向画面中心延伸且相交于一个消失点。此类透视纵深感强,能够表现出庄重、稳定、平静的画面感,适合表现室内或室外的空间环境(见图2-6),或体块感较强的产品(见图2-7)。

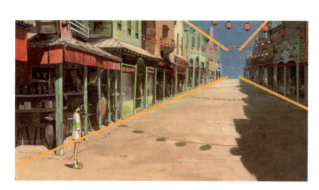
图2-6 符合平行透视的空间环境

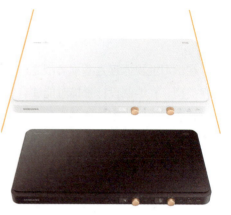
图2-7 符合平行透视的产品

2.3.2 成角透视

成角透视,也称两点透视,是指在画面中将立方体作为物体进行观察时,立方体与画面成一定角度,立方体左右的两组水平线向两侧延伸并相交于两侧的消失点。当立方体旋转一定角度时,其边线会产生透视变化,边线延长线会相交于视平线上左右两侧的消失点,也称余点。成角透视是设计素描及产品设计中常用的表现角度,其能够清晰地表现产品的形体特征、结构及细节,并且能够使结构素描画面及构图产生变化,有丰富的角度、灵活的效果,如图2-8所示。

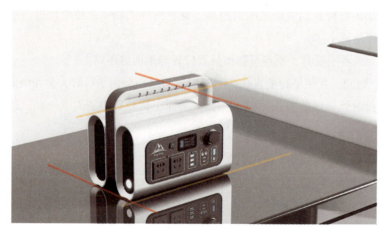
图2-8 符合成角透视的产品效果图

2.3.3 倾斜透视

倾斜透视,也称三点透视,是指在画面中将立方体作为物体进行观察时,立方体与画面成一定角度,立方体三个方向的边线会产生透视变化并相交于三个方向的消失点、天点或地点上。在设计素描的表现中,倾斜透视一般不作为常用的表现角度出现。在绘制较为复杂的建筑场景或空间场景时,选用倾斜透视能够更加贴合日常的视觉感受。在倾斜透视的场景表现中,消失点越远,画面的平衡感越强,建筑或空间的透视越精确,如图2-9所示。

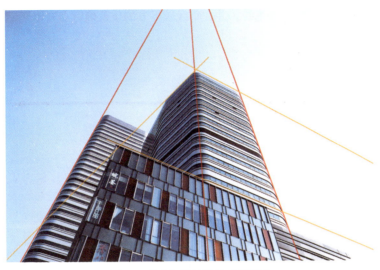

图2-9 符合倾斜透视的建筑场景

2.4 透视图的基本画法

本节以立方体为例，介绍在平行透视、成角透视、倾斜透视中立方体的几何画法。

2.4.1 平行透视的基本画法

01 绘制一条水平线作为视平线，在水平线的左右两端确定灭点1和灭点2的位置，并将水平线的中心点确定为视点的位置，如图2-10所示。

图2-10 平行透视画法示意图1

02 以视点为起点向下引一条垂线,并在垂线较下方的位置确定立方体N点位置,如图2-11所示。

图2-11 平行透视画法示意图2

03 过点N绘制一条水平线,在此水平线上取一段线作为立方体的边长,并将此段线的两端定为点A和点B,如图2-12所示。

图2-12 平行透视画法示意图3

04 以点A为起点向灭点2绘制一条线段,以点B为起点向视点绘制一条线段,两条线的交点为点C,如图2-13所示。

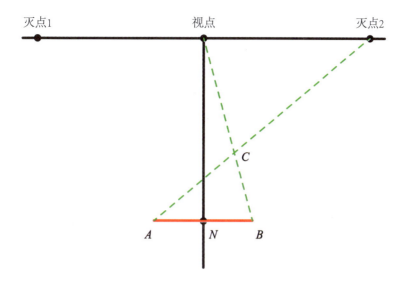

图2-13 平行透视画法示意图4

05 同理，以点B为起点向灭点1绘制一条线段，以点A为起点向视点绘制一条线段，两条线的交点为点D。平面ABCD为立方体的底面，如图2-14所示。

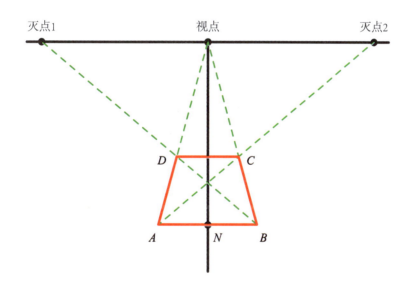

图2-14 平行透视画法示意图5

06 以点A、点B为起点分别向上做垂线，并且保持从点A、点B为起点引出的线与线段AB长度一致，以此得到点E、点F，如图2-15所示。

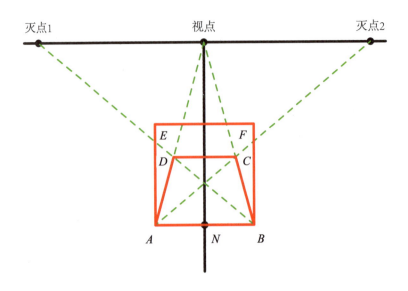

图2-15　平行透视画法示意图6

07 以点E、点F为起点向视点绘制线段，且与以点C、点D为起点做的垂线相交，从而产生点G、点H，并且彼此相连，则图中所绘制的立方体为平行透视立方体，如图2-16所示。

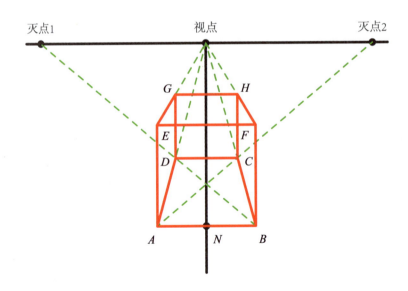

图2-16　平行透视画法示意图7

以上为平行透视立方体的几何画法。正方形作为几何图形的基础，是一切几何图形的源头，因此，熟知以正方形深度的求法为原理进行平行透视正方体绘制是非常有必要的。

正方形的基本特征为邻边相等，且所有的角为直角。因此，正方形边线与对角之间的夹角为45°角。

01 绘制线段AB作为几何正方形的一边，以点A为起点向视平线绘制一条线段，并与线段

AB成45°夹角，如图2-17所示。

图2-17　平行透视画法示意图8

02 以点B为起点向视点绘制一条线段，此线段与步骤01中绘制的线段相交于点C。基于正方形特征与透视的变形原理，可知线段BC的长度等于线段AB的长度，如图2-18所示。

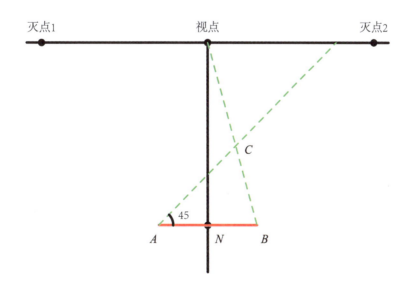

图2-18　平行透视画法示意图9

03 以点A为起点向视点绘制一条线段，并过点C绘制一条水平线，两条线的相交点为点D，以此求出线段DC的长度，其实际也等于线段AB的长度，ABCD即为以平行透视产生透视变形的正方形。线段BC为正方形的透视深度，如图2-19所示。

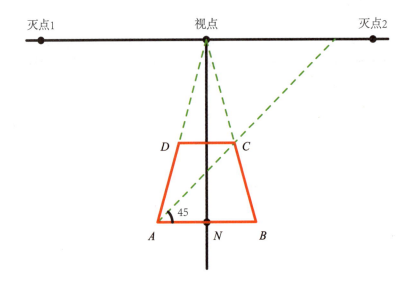

图2-19　平行透视画法示意图10

2.4.2　成角透视的基本画法

在绘制成角透视中的立方体时，常见的立方体的呈现角度为两种：45°和非45°。

45°成角透视立方体的画法如下。

01 绘制一条水平线作为视平线，在水平线的左右两端确定灭点1和灭点2的位置，并将灭点1和灭点2的中间点确定为视点，如图2-20所示。

图2-20　成角透视画法示意图1

02 以视点为起点向下引一条垂线，此线为立方体的对角线，如图2-21所示。

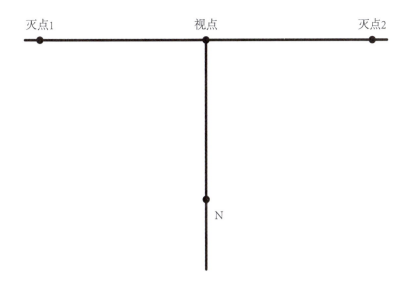

图2-21　成角透视画法示意图2

03 在垂线较下方确定立方体点N的位置，此点N为立方体的其中一个顶点。

04 过点N向灭点1和灭点2分别引一条线，如图2-22所示。

图2-22　成角透视画法示意图3

05 过垂线做一条与视平线平行的线，并与步骤04中的两条引线相交，产生点A和点B，如图2-23所示。

图2-23　成角透视画法示意图4

06 以点A为起点向灭点2绘制一条线段，以点B为起点向灭点1绘制一条线段，两条线段所产生的交点为点C，ANBC即为立方体的底面透视图，如图2-24所示。

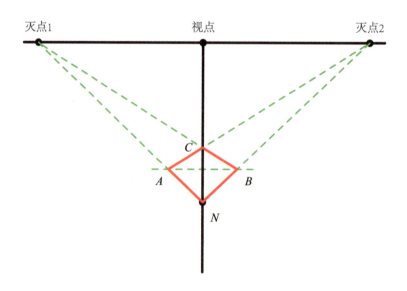

图2-24　成角透视画法示意图5

07 以点B为圆心，线段AB为半径，绘制一条与线段AB夹角为45°的线段，并得到点Z，通过点Z绘制一条与线段AB相平行的线段，如图2-25所示。

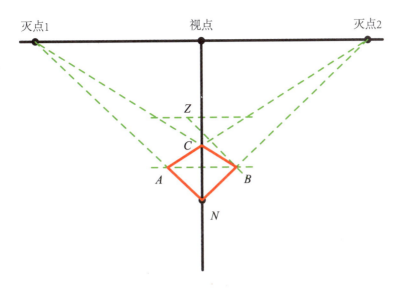

图2-25 成角透视画法示意图6

08 通过点A、点B向上引出的垂线，步骤07中绘制的水平线与垂线相交产生点D与点F，基于步骤06中的绘制方法绘制DEFG作为立方体的顶面透视图，图中所绘即45°的成角透视立方体，如图2-26所示。

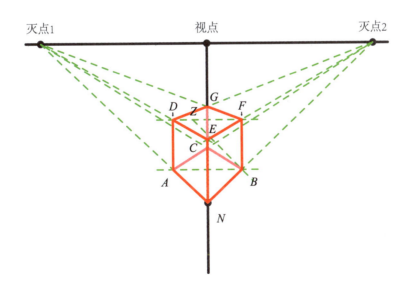

图2-26 成角透视画法示意图7

非45°成角透视立方体的画法如下。

01 绘制一条水平线作为视平线，并在水平线的左右两端确定灭点1和灭点2的位置。

02 取灭点1和灭点2中线段的1/4处作为视点，如图2-27所示。

图2-27 成角透视画法示意图8

03 以视点为起点向下引一条垂线，此线为立方体的对角线。

04 在垂线较下方确定立方体点N的位置，点N为立方体的其中一个顶点，并在垂线上确定立方体边线的高度，以此得到点H，如图2-28所示。

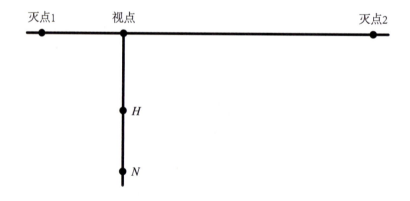

图2-28 成角透视画法示意图9

05 通过点N绘制一条水平线，并以点N为圆心、线段NH为半径绘制圆弧，此圆弧与水平线相交于点X、点Y，如图2-29所示。

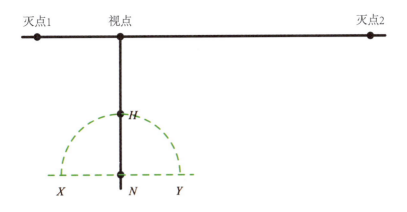

图2-29 成角透视画法示意图10

06 过点N向灭点1和灭点2分别引一条线段。

07 过点X、点Y向视平线的1/2处和1/8处绘制线段，如图2-30所示。

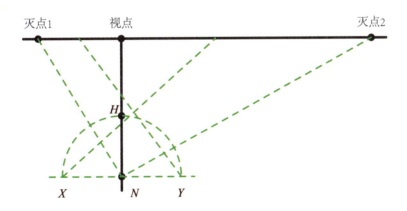

图2-30 成角透视画法示意图11

08 步骤06和步骤07中绘制的两组线相交，得出点A、点B，以此得到立方体的底面透视图，如图2-31所示。

09 通过点H向灭点1、灭点2绘制引线，与由点A、点B引出的垂线相交，得到点C、点D，如图2-32所示。

10 通过点C向灭点2绘制一条线段，通过点D向灭点1绘制一条线段，由此得到立方体的顶面透视图。图中所绘即非45°成角透视立方体，如图2-33所示。

图2-31 成角透视画法示意图12

图2-32 成角透视画法示意图13

图2-33 成角透视画法示意图14

2.5 产品展示中常见的透视角度

在绘制产品结构素描时,通常选择成角透视作为主要透视类型,根据绘画者视向的不同,视角可以分为平视、俯视、仰视。在绘制俯视或仰视角度的结构素描时,也会选择倾斜透视作为主要透视类型。俯视和仰视一般来说就是观察物体时,人的头部是下俯或仰起,视点从上方或下方看向物体,视中线随着视点的出发方向而变化。绘图时视角一般基于产品自身属性进行选择。在进行小型桌面类产品展示时,由于产品尺寸较小,依据常规的认知习惯通常采用俯视的角度观察产品,因此,在展示时通常选用成角透视的俯视角度进行表现,如图2-34所示。在进行中型尺寸类产品展示时,如家具、冰箱等产品,由于产品高度尺寸与人坐姿高度或站姿高度相近,因此,依据常规的认知习惯,通常采用平视的角度进行表现,如图2-35所示。在进行大型尺寸类产品展示时,如大型交通机具类等产品,由于产品高度远超人的站姿高度,因此,依据常规的认知习惯,通常采用仰视的角度进行表现,如图2-36所示。在进行产品结构素描绘制时,也依据此规律选择绘制角度。

图2-34 俯视角度产品展示的血氧仪

图2-35 平视角度产品展示的冰箱　　图2-36 仰视角度产品展示的工程装备

俯视角度,是指绘制以高于人的正常视觉高度观察到的物体。使用俯视角度使绘画者有一种居高临下的感觉,这样的角度有利于将对象从画面上分离出来,使画面更加具有层次感及表

现力。这种富有表现力的视角能够更加清晰地表现出产品结构上的细节,以及产品自身与不同结构之间的尺度关系,如图2-37所示。

图2-37 俯视角度的产品结构素描

平视角度,是指绘制以人的正常视觉高度观察到的物体。选用平视角度进行产品结构素描绘制时,通常整体画面会显现出平稳、客观、生活化的特征。在选用平视角度绘制产品时,相对于具有表现力及能够展现产品细节和比例尺度的俯视角度来说,能够更好地表现较大尺寸产品的体量感,如图2-38所示。

仰视角度,是指绘制以低于人的正常视觉高度观察到的物体,观察者的视点会处于一个很低的视角,视平线一般会与地平线重合或高于地平线上面一点。选用仰视角度进行产品结构素描绘制时,通常物体会画在地平线上,并且由于产品体量相对于观察者来说大得多,以及相较于俯视及平视角度来说仰视角度所有灭点之间离

图2-38 平视角度的产品结构素描

得较近,因此,基于透视原理在视觉上可以使物体显得巨大,从而凸显产品的速度感,较常用于绘制大型交通机具、建筑等,如图2-39所示。

图2-39 仰视角度的产品结构素描

在进行产品结构素描表现时,除了可以从产品自身的尺度属性或"用户的视角"出发选择合适的绘图视角,也可以根据想要表现的内容选择合适的角度,其中较为常用的表现角度是30°、45°和60°的透视。在此角度基础上一般选择成角透视作为绘制的角度,因为此类角度能够看到物体的3个面,可以比较清楚地将物体的整体结构和形体特征表现出来,是富有表现力的视角,如图2-40所示。在初期绘制时,为了更好地表现产品的透视角度,可以先选用简单的几何形体进行不同角度的形体透视变化练习,熟练之后再向具体产品过渡。针对想要表现的内容选择产品结构素描的绘制角度,不仅能够增强人的视觉感受,而且能够更加全面地展现产品的结构形态和细节特征。

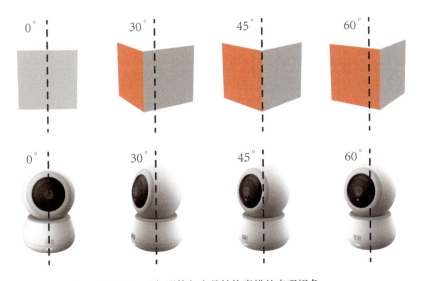

图2-40 几何形体与产品结构素描的表现视角

第3章

基础形体的结构表现

主要内容：介绍形体与结构之间的关系，以及绘制结构素描时所涉及的相关辅助线及结构线，并以基础几何形体及组合几何形体为案例进行详细的绘制步骤讲解。

教学目标：通过本章知识的学习，了解基础形体与结构的关系，掌握基础形体和组合形体的结构素描绘制步骤。

学习要点：基础形体与结构关系的理解与掌握，基础形体和组合形体的结构素描与相关辅助线的熟练运用。

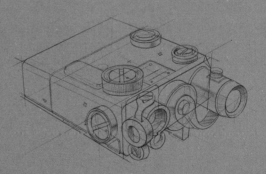

Product Design

通过结构素描的学习及绘制，可以帮助绘画者掌握形体的基本表现方法、构成形体与基本形体之间的关系，以及形体间的表现方法。尤其对于产品设计专业的学生，用素描的方式表现形体的结构关系，将三维空间的真实形体转换为二维空间中的三维形体，必须在理解透视规律的基础上，了解形体结构，分析体现形体特征的结构点，在表现中能够充分体现形体的主次关系及内部、外部关系。这个过程有别于传统素描绘制追求形神兼备，而是重点在于理解形体之间的结构关系，并在此基础上进行表现，甚至拆解与重组。这是一个思维的转换过程，绘画者需要在虚拟空间中真实且合理地表现物体，并且能够合理地推理出物体不同结构之间的关系及其他角度的形态。

结构素描中要正确地把握形体结构之间的关系，首先要充分理解第2章中透视现象的原理及其所产生的形变问题，其次要具有形体结构的造型能力，能够运用专业知识对形体不同结构进行拆解、重构及组合。

3.1 形体与结构的关系

我们要明确绘制结构素描的主要方法是以线为载体形式，对形体的形态进行表现，并且其表现的重点为形体的外部形态及内部结构之间的衔接关系。以线为载体进行形体结构表现，能够更好地表现出形体的结构形态及各种形态之间的尺度关系。在开始进行结构素描绘制之前，我们需要理解任何形体复杂的产品形态都是由可归纳、可组合的几何形体演变而来，并且学会对复杂形体向几何形体进行有意识的概括及简化。

基于几何形体与产品形态之间相互转换的特性，对于结构素描的学习也遵循这一规律，由简到繁，由浅入深，由单一几何形体，到组合几何形体，再到最后的产品形态。

单一几何形体包括正方体、球体、圆柱体、锥体、多面体等，以及单一多面体通过相加或相减的方式所生成的几何形体，如图3-1所示。通过对单一几何形体结构素描的表现，能够明确简单几何形体与形体结构的关系，并从绘制过程中逐渐掌握一般透视规律，进一步理解结构素描不是单一的形体轮廓的表现，而是通过对形体的描绘来表现形体的表面轮廓、面与面的转折关系、内部结构与外部形体的衔接关系等，重点在于落笔前分析、推理的过程，并结合透视规律进行符合要求的结构素描表现。

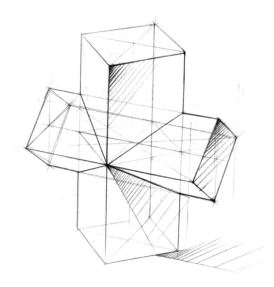

图3-1 几何相贯体结构素描

组合几何形体是多个不同种类几何形体相互叠加、错落摆放后所产生的形体效果，如图3-2所示。通过单一几何形体结构素描的训练，掌握单一几何形体的结构特征之后，进行组

合几何形体结构素描练习,能够使初学者明确不同类型几何形体之间的空间结构关系及组合关系,使其产生空间立体思维,有助于结构素描的绘制及产品设计立体思维的形成。

主流的产品形态多由几何形体相互组合变化而来,因此,在进行结构素描表现时,对于产品的形态特征与不同形态间衔接方式的结构的表现就显得尤为重要,如图3-3至图3-7所示。我们关注的不单单是形体表面的结构与转折关系,更要关注并且表现形体的内部结构、内部零件,以及零件与零件之间、零件与主体之间的空间关系、组合关系及结构关系。因此,形体与结构之间并不是独立存在的,而是相互制约、相辅相成的。

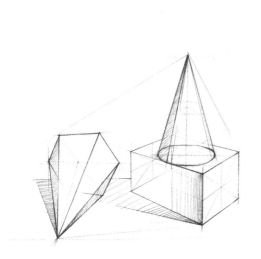

图3-2 组合形体结构素描

图3-3 具有几何形体特征的结构素描

图3-4 具有几何形体特征的产品1

图3-5 具有几何形体特征的产品2

图3-6 具有几何形体特征的产品3

图3-7 具有几何形体特征的产品4

3.2 结构素描中的辅助线与结构线

在进行结构素描表现时，不单单需要表现形体外轮廓，也需要体现形体的内外结构与转折关系，因为在绘制时除了轮廓线以外，还需要多种类型的辅助线条进行形态及结构的深入分析，以达到形体的准确表现。

线是素描语言的基本要素，在结构素描中可作为重要的形体形态与结构的表现方式。结构素描中使用不同类型、不同深浅、不同落笔力度、不同笔锋角度的线来表现形体的虚实关系与空间关系。

结构素描中的线分为辅助线与结构线两种。辅助线分为外辅助线、形体辅助分析线与内部辅助分析线；结构线分为外结构线、内结构线、主结构线与次结构线。其中，外结构线又分为外轮廓线与剖面线。

常用的辅助线类型包括如下几种，如图3-8所示。

(1) 外辅助线。外辅助线用于结构素描起稿初期，除了表现形体之外，用于确定形体的透视角

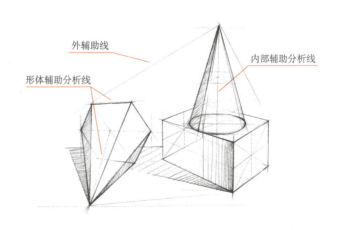

图3-8 结构素描中的常见辅助线

度、形体方向、体积比例、组合形体空间关系等方面。

(2) 形体辅助分析线。形体辅助分析线为物象外部形体分析过程的辅助线。在绘制结构素描时，借助形体辅助分析线能够建立起更为准确的外部形体，在绘制过程中，将辅助分析线保留在画面上，能够更为准确地判断和推导形体的体积、特征、透视等是否符合起稿初期确定的透视角度及空间比例尺度，有助于分析形体与结构之间的组成关系，是把握整个画面形体准确性的关键。

(3) 内部辅助分析线。内部辅助分析线能够分析并确定物象的形体变化、结构变化，常用于表现形体中面的结构特征，如中轴线。

常用的结构线类型包括如下几种，如图3-9所示。

(1) 外轮廓线。外轮廓线为物象形体外部的结构轮廓线，是实线，用颜色较重的线条进行表现。外轮廓线一般展示的是物象的主要形体特征，体现物象的体量、几何形体等特征。

(2) 剖面线。剖面线为物象形体表面的结构线，主要体现物象空间结构的变化特征，尤其适合表现表面有曲面变化或细节结构特征的物象形态，以凸显物象的体量感与结构特征。

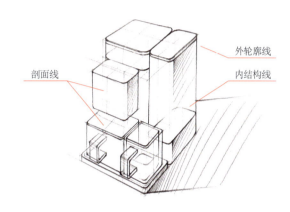

图3-9 结构素描中常见的结构线

(3) 内结构线。内结构线为表现物象内部结构及空间关系的线条，是虚线，用颜色较浅的线条进行表现。内结构线一般为物象内部、真实情况下不可见的结构线，对其分析与推敲有助于外轮廓线的准确性，基于透视辅助线能够在结构素描中更加合理且准确地推导出外轮廓线的线条方向及位置。

(4) 主结构线。在绘制单体几何形体或物象形体的结构素描时，主结构线一般指外轮廓线，为实线。在绘制群组几何形体或复杂形体的结构素描时，主结构线就要结合画面整体的组合情况进行分析确定。在画面整体布局中，位于画面前端的形体要比位于画面后端的形体使用更实、更重的线条进行绘制，也就是使用主结构线进行表现，符合近实远虚的透视规律。

(5) 次结构线。当进行单体几何形体或复杂形体表现时，次结构线一般指内结构线，为虚线。当进行群组形体表现时，要结合形体在画面整体中的组合情况及前后关系进行具体情况的灵活运用。在进行群组形体中的主要形体结构表现时，也要考虑主、次结构线的结合，形成有实有虚的效果。

3.3 几何形体的结构表现

几何形体结构素描的表现一般以长直线为主，长直线不单单是体现在形体外轮廓线或结构线上，前期的外辅助线与透视辅助线也需要运用长直线进行透视分析与空间关系分析。因此，

在表现长直线时的绘画姿势与握笔方式就显得尤为重要,要使用手臂带动手进行绘制,而不是依靠手腕进行表现,这样有利于保证线条的准确、流畅,避免线条变形而导致形体结构的偏差。

绘制几何形体的基本流程如下。

(1) 分析:在开始绘画前,首先对几何形体进行整体观察,然后对其结构特征、形体关系、空间透视、比例尺度进行分析。

(2) 构图:在对整体形体进行分析之后,根据几何形体表现的角度及透视关系确定画面内容,基于九宫格或黄金分割法确定构图方向进行画面构图设计,避免出现构图过大或过小的情况,并用长直线勾画出几何形体的大致位置。

(3) 起稿:根据画面构图进行辅助线的绘制。根据构图确定的几何形体位置进一步绘制,同样适用长直线概括出几何形体的轮廓,并根据空间透视辅助线确定几何形体的形状。

(4) 细化:对几何形体的结构进行细致刻画,尤其注意结构、透视、线条三者之间的内外关系。在细化过程中注意用线要果断,避免形体细化调整过程中出现描画变形及线条不流畅等问题。

(5) 调整:在构图、起稿、细化几个环节中,要有意识地局部及整体反复调整和修改,以达到准确的形体与最优的视觉效果。在几何形体的结构素描中可以添加适当的投影以增加几何形体的立体感。

3.3.1 立方体的结构表现

绘制立方体结构素描时,根据自身形体比例,运用辅助线将立方体的宽度及高度的基本位置标记出来,如图3-10所示。

根据绘制的形体辅助线及形体自身的透视方向,从顶面开始绘制立方体形体的外轮廓,如图3-11所示。

图3-10 绘制形体辅助线　　　　图3-11 绘制外轮廓

基于透视规律绘制完立方体顶面后,结合立方体的竖向边线,绘制立方体其他位置的透视边线。根据成角透视的透视规律绘制出立方体顶面对应的底面的大小,要注意顶面与底面的透视变化角度符合同一空间的透视变化原理,并将立方体的外轮廓线进行强化,使其更具空间感。绘制出立方体边线的中心点连接线,可检测立方体形体的透视准确性,如图3-12所示。

在图3-12的基础上绘制立方体各个面的对角线,观察与图中绘制的中心点连接线是否重叠于同一中心点,以此进一步判断立方体形体透视的准确性,如图3-13所示。

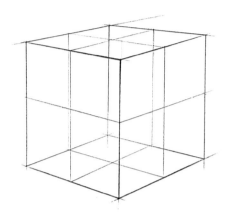
图3-12 绘制立方体边线

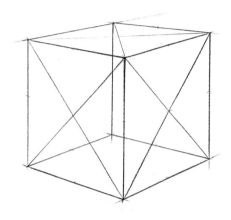
图3-13 绘制对角线

进一步加深距离最近的立方体外轮廓线,为立方体添加阴影以体现其空间感及纵深感,使其更加符合近实远虚的视觉规律,如图3-14所示。

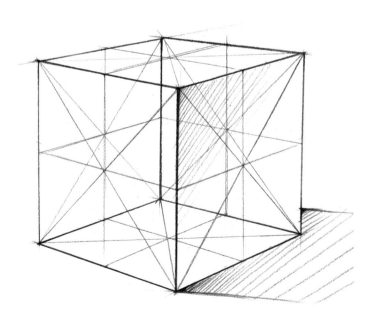
图3-14 立方体结构素描

3.3.2 球体的结构表现

在绘制球体结构素描时，不同透视类型下的球体外轮廓均为一个正圆。球体需要借助内部的水平剖面表现其立体感及空间感，球体的水平剖面在视觉上表现为椭圆，椭圆为球体外接立方体中心截面的内切圆。在绘制球体水平剖面的椭圆时，需要确保椭圆四侧的弧线与立方体中心截面的正方形四个边相切，且注意不要出现尖角。

在开始绘制时，先根据球体自身形体特征在画面上确定基本的宽高比例及位置，一般为球体的外接正方形。绘制好正方形后，从正方形四边的中心点绘制相切弧线，并且将四条弧线连接，完成球体外轮廓的绘制，如图3-15所示。

依据平行透视的透视原理，绘制出球体的外接立方体的顶面，注意要符合近大远小的透视规律，如图3-16所示。

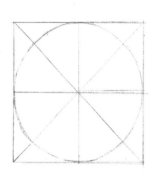

图3-15　绘制球体外轮廓线

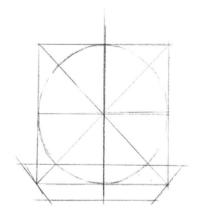

图3-16　绘制外接立方体顶面

依据外接立方体顶面，绘制出立方体的中心截面、底面等符合透视变化的其他外接面，完成外接立方体的绘制，如图3-17所示。

为了增加球体的空间感和立体感，为球体添加水平剖面。在外接立方体的中心截面上的四边中心点绘制相切弧线，并将四条弧线相连形成完整的圆弧，基于近大远小的透视原理，注意较近的半弧要略大于较远的半弧。为了进一步增加球体的空间感，为球体增加明暗交界线及阴影。拟定左上角45°为光源角度，绘制出球体在光照环境下的截面图，将此作为球体的明暗交界线，并为球体表面添加阴影及投影，完成立方体结构素描的绘制，如图3-18所示。

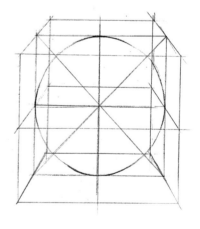

图3-17　绘制外接立方体

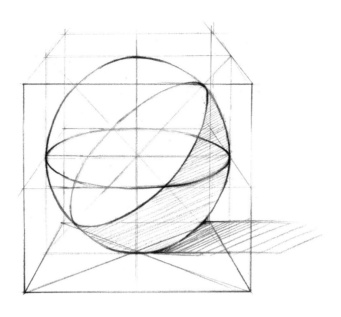

图3-18 绘制球体结构素描

3.3.3 圆锥体的结构表现

根据形体自身特性在画面上确定基本的宽高比例及位置,并且绘制出圆锥体左右两侧的外轮廓线,如图3-19所示。

基于平行透视的透视规律及视觉要求确定圆锥底面的前后深度,注意绘制圆锥体时底面前后深度对视觉角度产生的影响,并绘制出圆锥体底面的外接方形。基于绘制的外接方形,在边线中心点处绘制相切弧形,并相互连接形成符合形体透视变化的圆锥体底面椭圆,如图3-20所示。

图3-19 绘制辅助线及外轮廓线

图3-20 绘制圆锥体底面椭圆

根据圆锥体底面椭圆的外接方形向上绘制出垂线，作为圆锥体外接长方体的边线，基于引出的边线绘制出符合透视规律的其他边线，完成圆锥体外接长方体的绘制，如图3-21所示。

根据外接长方体的形状绘制出中心平行对角线，以推断出圆锥体水平截面的位置及前后深度，用于增加圆锥体的立体感。对圆锥体外轮廓线进行加强，并绘制其明暗交界线以明确其投影关系，强化形体的空间感，如图3-22所示。

图3-21 绘制圆锥体外接长方体

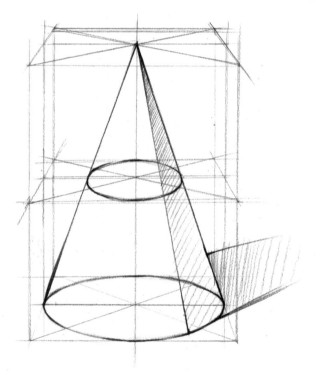

图3-22 绘制圆锥体结构素描

3.3.4 圆柱体的结构表现

先根据形体自身特性在画面上确定基本的宽高比例及位置，确定顶面及底面的前后深度，注意前后深度的确定要符合平行透视的透视规律，并且前后间距不宜过大，避免产生透视变形。基于顶面及底面绘制出圆柱体的外接长方体，注意圆柱体顶面及底面为正圆，外接长方体是顶面及底面为正方形的长方体，在绘制时要注意正方形的透视边线与水平边线之间的比例关

系，以免产生视觉偏差，如图3-23所示。

依据外接长方体的顶面及底面，绘制符合形体透视变化的内接圆形，并且将内接圆形的边缘进行连接，即可得到圆柱体，如图3-24所示。

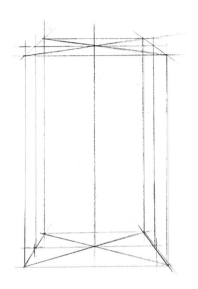
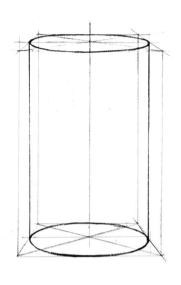

图3-23　绘制圆柱体外接长方体　　　　　　图3-24　绘制内接圆柱体

在外接长方体上绘制出中心平行对角线，并确定其水平正方形的边线。依据边线绘制出圆柱体的中心平行截面，弧线的绘制要符合近大远小的透视规律。为圆柱体绘制明暗交界线及阴影，以强化圆柱体的立体感，如图3-25所示。

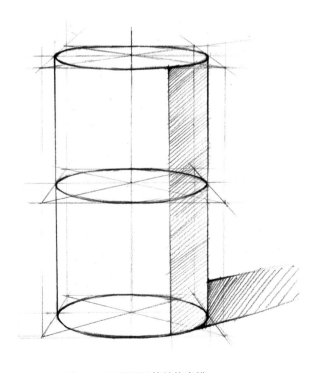

图3-25　绘制圆柱体结构素描

3.3.5 多面体的结构表现

在进行石膏模型的结构素描表现中,多以十二面体和二十面体的多面体为主,由于面数较多,因此形体相对复杂,在绘制此类形体的结构素描时需要对其形体的结构特征有一定的了解。多面体结构由于其特殊的几何结构及良好的受力结构,在灯具设计、首饰设计、家居设计、建筑设计等领域被广泛应用,如图3-26至图3-28所示。

图3-26 多面体在产品设计中的应用

图3-27 多面体在家具设计中的应用

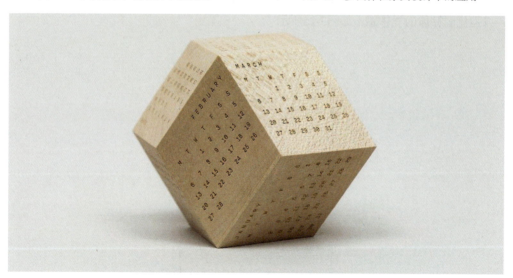

图3-28 多面体在文具设计中的应用

由于十二面体自身的特性,在进行结构素描绘制时是水平摆放在桌面上的,其顶面与底面为平行关系。十二面体各个面均为五边形,在绘制时较容易透视扭曲变形,因此绘制时要从整体关系入手,先概括出整体大致的形态,再进行细节推导,避免从一个面出发进行逐层展开;根据形体自身特性在画面上确定基本的宽高比例及位置,利用辅助线确定各个面的上下位置,如图3-29所示。

基于绘制的辅助线及平行透视的透视规律，先从顶面的五边形开始绘制，注意顶面五边形各个边的倾斜角度。之后绘制与顶面相连的正面的五边形，注意正面的五边形由于其视角位置与透视关系为较少产生透视变化的面，并且与其他各个面起到连接的作用。按照十二面体共边的特征，可推导出符合近大远小透视规律的两侧及下面的两个对称的五边形，完成十二面体可见外轮廓线的绘制，最后对线条进行细微调整，以避免产生过度透视变化，如图3-30所示。

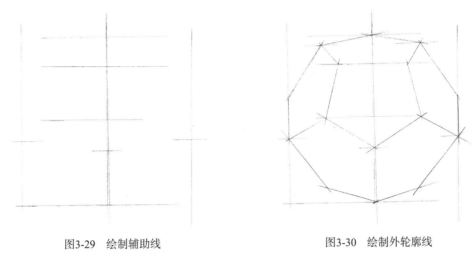

图3-29　绘制辅助线　　　　　　　　　图3-30　绘制外轮廓线

完成十二面体外轮廓绘制后，进一步推导底面，绘制出符合透视变化的五边形底面，并且基于共边原理绘制出十二面体隐藏在背面的相连的五边形。对十二面体可见的形体轮廓线进行进一步强化，增加其空间感和立体感。基于光线角度添加明暗面及阴影部分，加深整体的立体效果，如图3-31所示。

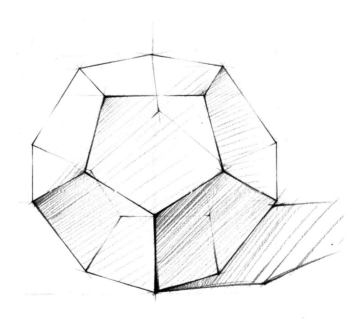

图3-31　绘制十二面体结构素描

3.4 基本形体组合表现

基本形体组合结构素描表现分为两种：一种为基本几何形体内部相互贯穿的几何相贯体；一种为不同类型基本几何形体外部组合摆放的组合形体。在绘制几何相贯体时，尤其要注意两个几何形体相互贯穿时的结构关系、位置关系与透视关系，要借助辅助线及结构线准确地推理几何形体贯穿位置的衔接关系，并且要准确绘制出形体连接部分的透视结构线。此部分考验绘画者对内部形体的空间推理能力，有助于结构素描绘制时对内部结构的剖析及绘制。

在进行多种几何形体组合摆放的结构素描表现时，场景中出现多个几何形体，这时要注意多个几何形体之间的位置关系及透视关系。要明确同一空间中不同几何形体的透视是一致的，要避免形体细节及结构刻画时出现透视偏差的问题。

3.4.1 几何相贯体的结构表现

根据形体比例在画面上确定基本的宽高比例及位置，并且确定形体的中心位置，如图3-32所示。

绘制垂直方向的锥体，根据透视规律绘制出形体外轮廓线，如图3-33所示。

图3-32 绘制形体辅助线　　　　　　　图3-33 绘制外轮廓线

根据透视角度绘制锥体的底面，基于成角透视的透视关系绘制底面的透视方形。根据之前绘制的锥体的中心线推导出底面方形的前后位置，注意前点距中心点的距离要略大于后点距中心点的位置，以避免出现透视变形，进一步绘制出底面的对角线，如图3-34所示。

对几何相贯体进一步分析，明确穿插的长方体与锥体底面的对角线为统一方向，以此出发绘制出水平方向的长方体，并且注意其与对角线之间的透视关系，如图3-35所示。

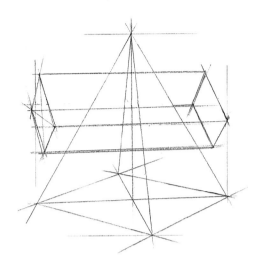

图3-34 绘制锥体底面　　　　　　　　　图3-35 绘制横向相贯体

根据长方体与锥体的形体特性,明确两者相互贯穿时长方体的中心线与锥体的中心线可相交于一点,并且长方体较锥体上端略突出。以此为依托绘制出锥体与长方体可见的相交线。之后对形体可见外轮廓线进一步强化,并根据光源角度进一步增加形体的明暗度和投影,以增强几何相贯体的立体感和空间感,如图3-36所示。

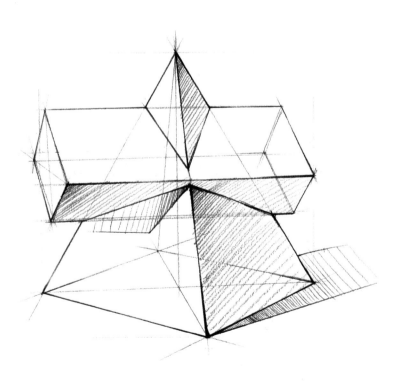

图3-36 绘制几何相贯体结构素描

3.4.2 组合形体的结构表现

组合形体结构素描是在画面中绘制多个不同类型的几何形体，因此，在绘制时尤为重要的是要明确不同几何形体之间的空间位置关系及整个空间的透视关系对不同形体透视的影响。

首先整体观察几何形体的特征及彼此之间的位置关系，根据形体比例在画面上确定基本的宽高比例及位置，并且确定形体的中心位置，如图3-37所示。

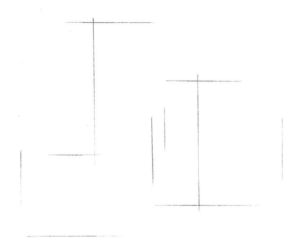

图3-37 绘制辅助线

确定棱柱体、锥体及几何相贯体的位置关系之后，绘制落在平面上的几何形体棱柱体和几何相贯体中的核心几何形体长方体。绘制几何相贯体中的长方体时要明确整体的朝向和倾斜角度。因为平放的棱柱体和几何相贯体的倾斜角度一致，因此，在绘制长方体的顶面、底面及棱柱体的六边形时，注意其透视关系要保持一致，避免出现透视扭曲的情况。确定长方体的位置、尺寸及倾斜角度之后，绘制依附于长方体上的横向贯穿长方体，注意其贯穿角度与长方体存在一定倾斜，而相交于对角线角度。之后确定并绘制锥体的外轮廓线与中心线，注意整体画面的透视规律、锥体的底面面积大小，以免产生透视变形，如图3-38所示。

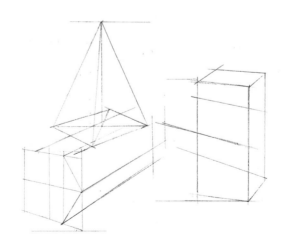

图3-38 绘制几何形体外轮廓线

根据几何相贯体的长方形的透视关系及倾斜角度，依据视觉观察绘制出两个长方体之间可见的相贯线，如图3-39所示。

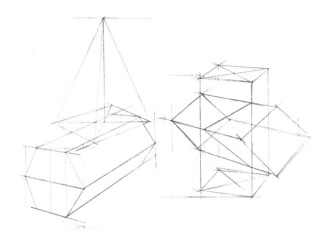

图3-39 绘制可见相贯线

对可见的形体外轮廓线及转折线进行强化，并且根据光源角度为形体增加明暗线和投影，增强几何形体的立体感和空间感，如图3-40所示。

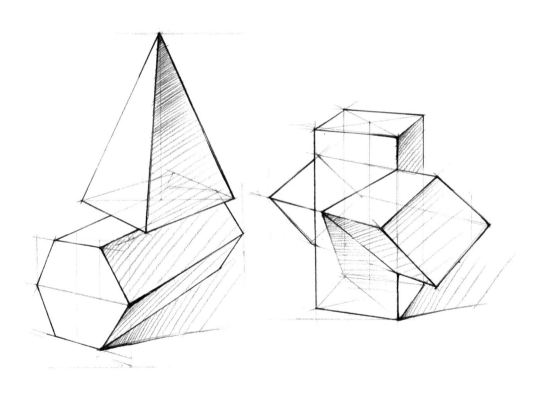

图3-40 绘制组合形体结构素描

绘制基础形体的结构素描时，一定要将形体被遮挡部分的线条绘制出来，这样可以训练绘画者对形体和空间的推导能力，通过反复地推敲和细化绘制基础形体的准确位置和透视关系。

第4章

产品形态的结构表现

主要内容：重点介绍产品结构素描中所涉及的光影与明暗关系，不同材质产品的结构素描质感表现，所涉及的构图要求、原则及与绘图背景间的关系，并结合具体案例进行步骤展示。

教学目标：通过本章知识的学习，了解产品结构素描表现中的明暗关系，掌握不同材质与质感的表现方法，以及构图方法与背景处理方法，并进行灵活运用。

学习要点：产品结构素描中不同材质与质感的表现方法、构图方法。

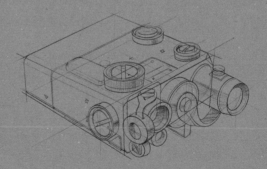

Product Design

4.1 产品结构素描中的明暗关系

传统素描中的明暗关系是画面表现的关键,是在绘画中表达视觉感受最基本的造型因素之一,其依照形体对光线的反射与吸收所呈现的不同深浅的色度变化,形成丰富的明暗调子,从而客观地呈现形体的形状、结构、色度、空间、质感等视觉形象,如图4-1所示。

产品结构素描中的明暗关系与传统素描有相似之处也有区别。如前文中所述,产品结构素描是以形体本身内外结构线表现画面,从画面中的线可以看出对造型形体的逻辑推理过程及结构的分析过程。产品结构素描中的明暗关系同样受到许多因素的影响,如光影、光源、形体自身因素、线条表现等。在讲究推理、分析的产品结构素描中,传统素描黑白灰的调子无法直观地表现出形体的结构,在结构线的表现上很模糊,甚至会隐藏形体结构细节。因此,产品结构素描意在强调结构是本质,线条是表现手段,而明暗是光线作用下的光学现象。对于仅以简单线条堆积来表现形体结构及表面关系变化的结构素描,通过对形体结构逻辑关系及光影关系分析后,在画面表现上采用节奏变化的线条表现,并融入明暗关系的辅助,则会使整体画面更具空间感、立体感,也使产品表现更为丰富多样,如图4-2所示。

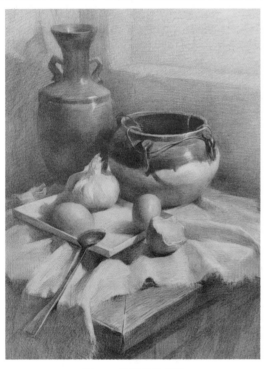

图4-1 静物传统素描

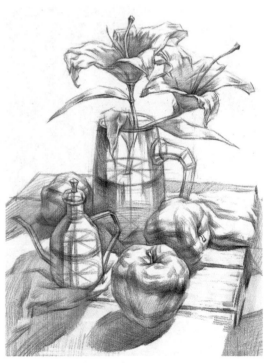

图4-2 静物结构素描

4.1.1 光影与明暗关系

"结构"一词在《现代汉语词典》中这样注释：各个组成部分的搭配和排列。就该注释而论，这种搭配和排列必须是以依附于客观实物上为前提。而素描作为一种视觉艺术，实物可见度的大小主要取决于光线的强弱及介质传播光线的能力，如果失去光，肉眼所看到的将会一片漆黑，实物与空间将会随之消失，便无结构可言。但过于追求形体明暗光影关系的表现，而不分析形体自身结构的起承转合，则是一种机械地呈现，简单地根据形体的黑白灰划分进行绘画。此种方式只能算是一种临摹，对形体的理解也仍然浮于表面，没有深入其中。产品结构素描也是如此，如果只是一味地追求效果，而并无透彻地分析产品结构，其产品便无灵魂，无法进步，更无法做到自主创新设计。因此，在进行产品结构素描绘制前，需要充分认识传统素描及结构素描之间光影表现的关系与区别，分析不同情况下的明暗关系特征，才可对今后的设计素描表现有更深层的认知、更丰富的表现。

1. 三大面、五大调子

传统素描用明暗塑造的方法，概括了表现客观对象的三大面、五大调子。三大面即亮面、灰面(亮面和暗面中间层次的侧光面)、暗面，俗称黑白灰三大面，如图4-3所示。为了充分区分五大调子，可在绘画中半眯眼睛观察形体的光影。在受光部和背光部的交界处最深的一条"线面"即明暗交界线；在受光部最亮的色调是亮面(高光)；与亮面相邻有一个较深的色调即中间调；在背光部有较暗的和较亮的色调分别是投影和反光，如图4-4所示。形体在光影的指导下形成明暗色调的节奏规律，使形体在平面上凸显立体感和空间感。

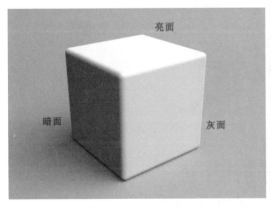
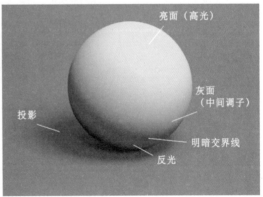

图4-3　方体三大面表现　　　　图4-4　球体五大调子表现

将光影关系融入产品结构素描中，首先需要分析形体自身的结构，全面分析看得见到看不见的结构；其次分析形体通过光影照射形成的三大面、五大调子分布，使其在脑海中形成完整的素描形体空间关系与光影关系，如图4-5所示。将其应用在产品结构素描的空间关系构建中，为素描表现提供基础的结构本质，同时根据光影关系的分析使其更具立体感。

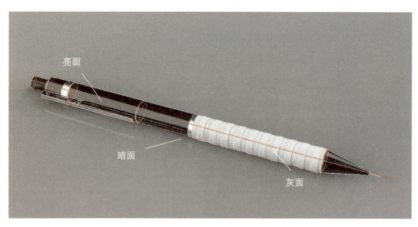

图4-5 签字笔实物结构、光影分析

之后,在对光影关系进行应用与表现时,需要对前期的分析进行删减表现,要有意识地区别于传统素描的光影表现。在结构素描中,为了凸显形体的结构,多以简洁的线条作为表现形式,在表现光影关系时,也将复杂的三大面简化为两大面,即黑、白(受光面及背光面);将五大调子进行简化,着重体现明暗交界线,如图4-6所示。形体的投影(背光面)最能体现画面的立体感,投影可以为画面创造一种视觉的深度,从而增加画面的真实感。投影不但可以强调形体的造型,而且可以清晰地反映产品的结构,以及产品与地面、背景之间的关系。形体在受到光照射时,任何凸起或凹陷的部位都会产生明暗层次感,在受光面和背光面的交接处产生线条分割,也就是明暗交界线。因此,在进行产品结构素描表现时,其主要任务是利用光线,通过明暗交界线及光影关系的绘制来展现物体结构的立体空间关系,进而形成更加直观、强烈的视觉效果。

图4-6 户外保温杯结构素描

2. 不同的明暗感受

由于光源的性质和照射角度差异、光源与形体的距离远近、形体本身的材质不同、形体与绘画者之间的距离远近等原因，都会形成不同的明暗感受。产品结构素描绘画中常见的光源有自然光源(日光)和人工光源(灯光)两种，这两种光源形成的光影是不同的。

日光下的形体明暗变化丰富、层次多样，在绘画训练中有利于对形体进行整体把握和概括。日光也称太阳光，是平行光，照射形体投影由近至远，边线越来越模糊，太阳光距离形体比较远，所以形体投影几乎不会变大，越接近形体的阴影越暗。因此，太阳光照射下的形体明暗的变化层次丰富，对比协调，如图4-7所示。

灯光(人工光源)要比自然光更容易把握一些，由于灯光发出的光线较单一、固定，形体被照射后的明暗关系比较简单，对比较为明显，前后关系也比较突出。灯光为发散光，照射形体投影由近至远，边线越来越模糊。灯光距离形体越近，所产生的投影越大，越接近形体的投影越暗，投影中间较两侧也会更暗。灯光照射下的形体明暗变化层次没有日光下的那么丰富，形体自身亮面、灰面、暗面的对比较明显，处理相对比较容易，如图4-8所示。

图4-7　自然光照射下的圆柱体

图4-8　灯光照射下的圆柱体

3. 形体与投影间的关系

如前文所讲，投影是五大调子的一部分，也是结构素描中暗部重要的表现形式，其可以清晰地反映产品的结构，以及产品与地面、背景之间的关系。投影能反映光影的位置关系，光源照射角度不同，阴影的朝向也不同。例如，灯具的投影是根据灯光的入射角度与灯光的照射方向决定的，如图4-9所示。

在光的照射下，同一形体的影子形状由于灯光照射角度的不同所产生的投影形状也各不相同，如图4-10所示。

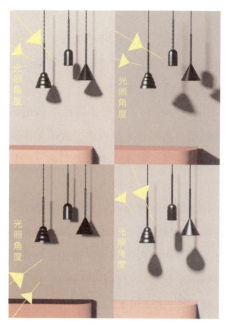

图4-9　形体投影由灯光入射角度和灯光照射方向决定　　　图4-10　形体投影形状与本体不相同

　　光影的强弱与光源密不可分，形体在光的作用下产生投影，投影是形体的影子，形体越高，投影越长，反之越短；形体越粗，投影越宽，反之越窄。在不同的光照强度下，投影的深浅也是有区别的，强光下投影颜色深，弱光下投影颜色浅，如图4-11所示。

　　投影会受到周围环境的影响，如果投影打在平直的桌面上，形状是平的；如果打在褶皱多的衬布或者其他形体上，投影的形状也会随之改变，它会随着静物和衬布有起伏的变化，如图4-12所示。

图4-11　投影反映本体特征　　　　　　　　　图4-12　环境影响下的投影

4.1.2 线条与明暗关系

在绘制产品结构素描时，不管是结构变化还是明暗变化，都要依托线条来表现。线条作为艺术绘画的基本元素，具有极强的艺术表现力，进而达到想要的艺术效果。

在传统素描中，线条和明暗等因素一起作用于画面；而在产品结构素描中，线条几乎成了唯一的表现手法，并且形体所要表现的关系越丰富，对线条变化的要求就越高。例如，形体的边线要采用虚实结合的处理方法，不能简单地用线条进行"概括"，可遵循素描中的近实远虚原则，既表现了形体的透视转折关系，又融合了边线的转折及透视面的表现，如图4-13所示。当然，线条的变化主要是通过粗细、深浅、轻重等对比因素加以突出的，不同线条的作用与呈现方法是表现形体结构的关键点。例如，轮廓线、明暗交界线、投影线在画面中都是实际存在的，这些线条起到表现形体形象、突出整体关系、丰富画面效果的作用。因此，在处理这些线条时，应当粗、重一些。而辅助线、剖面线是理解、分析形体形态时加入的线条，这类线条表现时应细、轻一些。在绘制过程中要特别注意使用线条的对比与虚实进行产品结构素描表现。

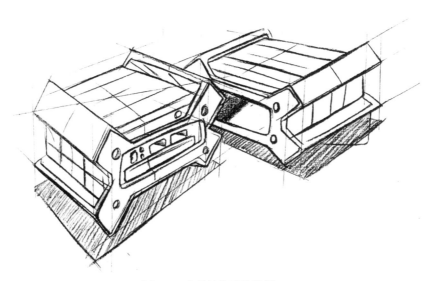

图4-13 产品结构素描案例

4.2 产品结构素描中的质感表现

产品结构素描的质感表现包括线条质感表现与表面质感表现两个方面。

4.2.1 线条质感表现

现代产品作为工业化的产物，设计造型一般以几何形为主进行变化拓展，设计风格较为简洁，在绘制产品结构素描时需用简练的线条来展现产品造型语义。产品结构素描一般用单色线条来表现物象，其中包括产品轮廓线、产品辅助线(又名结构线)、产品剖面线(又名截面线)。

不同粗细、不同形状的线条可以传达出不同的审美感受，所以在进行产品结构素描中的画

面塑造时，应当注意线条的粗细、流畅程度，且有一定的节奏韵律之感，表现出属于个人的素描风格，提升画面的质感。

在进行产品形体结构绘制时，线条质感与笔触表现有一定关系。画面中的实线、粗线有助于体现形体的轮廓与转折结构，细线、虚线可以表现结构细节，粗细结合的变化线条可以使画面整体变得生动、丰富。在形体边缘使用出头线，可以显现画面富有动感的特点，提高整体的熟练度和手绘感。排线一般在形体的暗面和阴影区域使用，既可以衬托主体形象，又可以衬托形体的面感，使画面更加立体。

4.2.2 表面质感表现

在绘制产品结构素描过程中，还可以创造出一些综合性的绘画效果，将产品写实素描适当地融入产品结构素描中，增加画面的丰富度，所以产品表面质感表现显得尤为重要，其中包括材质质感表现和肌理质感表现。

1. 材质质感表现

在完成基本的产品结构素描绘制之后，对写实部分可以仔细观察，不同材质产品对光的吸收和反射也不同，因此在表现技法上，需用相对写实的方法展现不同材质的质感。

1) 金属材质

金属一般指具备特有光泽(即对可见光强烈反射)而不透明、具有延展性及导热导电性的一类物质，也是现代工业产品中应用最广的材质之一，如图4-14所示。一般来讲，金属形体表面平滑，密度大，透光性弱，光洁度高，呈现着特殊的光泽。金属对光源或环境的散光都能予以较充分的反射，所以无论是亮部或暗部都可能出现高光，其形状、位置和亮度也各不相同。高光部分通常出现在其厚度或者转折处，高光的形状由光源的强弱和材质本身的光滑度而定。由于物象的形体特征、固有色的明度差异等，所以在其暗部与各级调子及虚实关系上都呈现微妙的变化，这些变化与形体的塑造、质感的表现有着密切的关系。明暗交界的过渡往往短暂而对比强烈，给人高光与明暗交界线相连的感觉。反光、投影与周围的光源、环境等有关，同时越光滑的表面投射出的投影越清晰，如图4-15和图4-16所示。从整体上讲，它仍有着明暗变化的一般规律，色阶层次往往较为清晰，深入刻画时多以硬铅笔为主，线条要细腻、有力度。

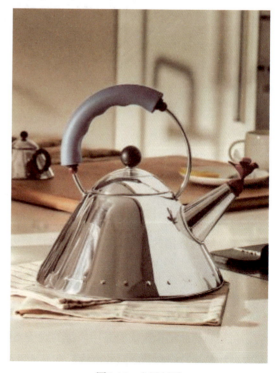

图4-14 金属材质

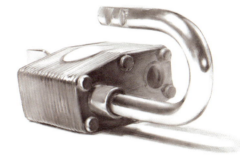

图4-15 金属材质表现1　　　　　　　　　　图4-16 金属材质表现2

2) 塑料材质

塑料材质表面平整光滑，对光的反射程度也较高，明暗交界线向两面的灰调自然、平缓地过渡，如图4-17所示。塑料材质的反光与投影需要根据塑料本身的光滑程度来判定，如果表面光滑像金属、不锈钢般反光极高，投影较为清晰，如图4-18所示；如果表面粗糙则只表现出较为基本的明暗关系，如图4-19所示。处理不透明塑料制品要仔细处理轮廓边缘的关系，调子要柔和、丰富、均匀，整体把握塑料器皿的形体关系及表面反光的准确表现。

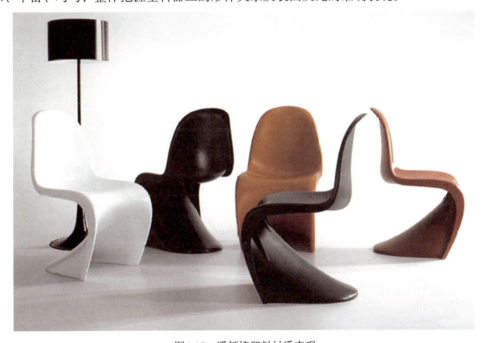

图4-17 潘顿椅塑料材质表现

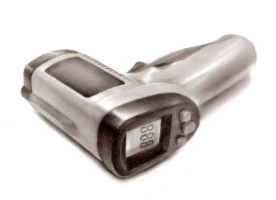

图4-18　塑料材质表现1　　　　　　　　图4-19　塑料材质表现2

3) 透明材质

透明材质一般有玻璃器皿和透明塑料，此类透明材质有着丰富的色调层次，表现有一定的难度。在具体表现时，不能将其作为孤立存在的形体，而是要将它与周围环境结合起来表现。

在刻画玻璃杯具类产品时，要加强杯口和杯底的刻画，杯口边缘虽然透明、单薄，但是有一定的厚度，也要注意边缘线的虚实，同时杯底所产生的明暗变化比其他部位更加清晰、强烈，对比更为明显，刻画这个部位时的线条要有力度，也要体现虚实变化。表现玻璃器皿的透光感时，要对光影进行概括，自主地进行明暗、虚实的取舍，用细腻的线条和色调进行塑造，形成一种干净却有变化的效果，如图4-20和图4-21所示。

透明的塑料制品质地光滑，但比玻璃粗糙，有明显的高光，反光较弱，材质比玻璃软，因此用线时不能太硬。透明的塑料器皿主要有矿泉水瓶、咖啡杯等。具体画法可以借鉴玻璃的画法，首先必须将外形、透视刻画准确，然后分出装有液体部分、标签部分的位置，用线轻轻勾勒，不要画得太重。矿泉水瓶本身带有很多高光与反光，注意归纳与统一，切忌变化过于复杂，使得画面太烦琐。透明形体的投影因为受光线的影响会带有亮光，刻画时投影中间要有一定的反光，边缘重、中间空，可以适当柔和、匀称地刻画，如图4-22所示。

图4-20　透明玻璃材质

第4章 产品形态的结构表现

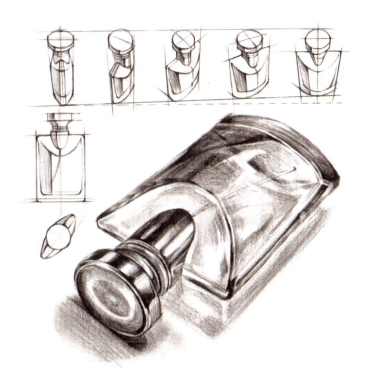

图4-21 透明玻璃材质表现

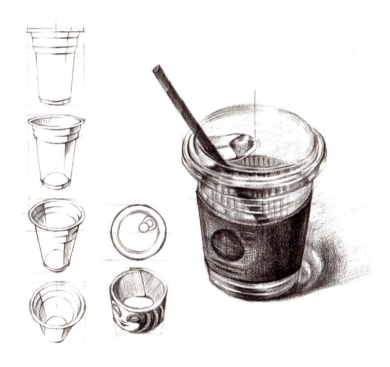

图4-22 透明塑料材质表现

65

4) 粗纤维材质

粗纤维材质一般有木材、皮革、布类等。这类材质的光反射程度相对较低，由于表面较为粗糙，光线在表面被漫反射，导致明暗对比不那么强烈，所以在刻画此类材质时，要更为柔和地进行刻画，如皮革材质，如图4-23所示。木头材质一般用于表现原生态、自然、古朴的产品，同时木材的纹理自然而细腻，有着一定的规律和疏密变化，木纹是随着外轮廓线的变化而变化的，线条平直但也有一定的起伏变化，可增添一些纹理，沿着纹理绘制螺旋放射状线条，如图4-24和图4-25所示。

图4-23　皮革材质

图4-24　木材材质1

图4-25　木材材质2

2. 肌理质感表现

除了基于产品结构素描材质的刻画，也可以进行特殊肌理的刻画。例如，可乐瓶瓶身的防滑凹槽(见图4-26)，老式相机机身的皮革划痕(见图4-27)，这些肌理质感可以一定程度上提升画面中产品的质感和精致度，起到画龙点睛的作用，同时也通过这部分区域让观者更能体会到产品本身的调性，彰显产品自身的特性。

图4-26　可乐瓶凹槽肌理

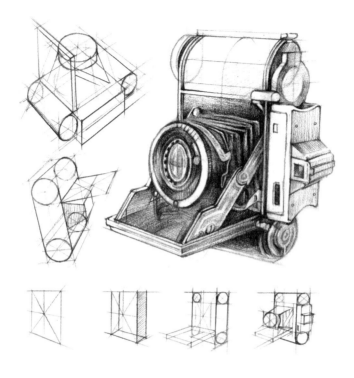

图4-27　老式相机皮革划痕肌理

4.3　产品结构素描中的基本构图

"展纸作画，章法第一"，这是中国传统绘画中的说法，从中可看出构图在绘画中的重要性。在传统素描中，当进行静物写生的时候，首要任务便是思考如何将形体安排在画面上，如何将形体在画面中所占据的位置、大小比例关系及物与物之间的组合关系等表达清楚。如前文中所讲，在绘制产品结构素描时，需分析形体结构，这是对单体也就是形体局部的分析。而万事万物只考虑局部而不考虑全局，就会深陷其中，轻重失衡。因此，思考局部后要将画面统筹协调，做到有主有次、有章有法、相互呼应、虚实对比、局部服从于主体表现要求的同时，还要拥有整体形式感的完美、和谐、统一，这便是构图在绘画中的基础意义所在。

4.3.1　构图的基本要求

在绘画中，均衡画面的元素有两大类：一是实体元素，如图形、图像等；二是一些"虚"的元素，如人的视觉力、事物的动态或形体本身的方向性等。处理画面的构图均衡，通常的思路是从结构和色彩两方面进行考虑。在产品结构素描中，结构的均衡更为重要，一般是利用人们对形体空间关系所产生的视觉心理来制造均衡。例如，可以将传统素描中的黄金分割法和九宫格构图运用到素描构图中，按照这两种构图形式比例来安排主体的位置，调试空间布局。

1. 黄金分割法构图

黄金分割法构图源于古希腊人发明的几何学公式，遵循这一规则的构图形式被认为是"均衡"的。在欣赏一件作品时，这一规则的意义在于提供了一条被合理分割的几何线段。将任意长度的线段分成两部分，使其中一部分与全长之比等于另一部分与这部分之比，其比例为1∶1.618。如图4-28所示，该作品中以黄金分割点C延伸出的分割线左边的人以站立的姿势撑住画面，右边的人则是坐着完全背对着观众，画面中只有这两个人的身体用了大面积的中黄色，让人一眼就能看到，黄金分割法使整个画面构图和谐且平衡。

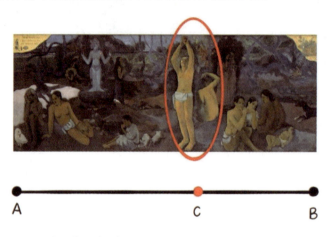

图4-28　高更作品《我们从哪里来？我们是谁？我们到哪里去？》

中世纪的数学家针对1∶1.618这个比例设计了简化的数列，得出2∶3、3∶5、5∶8、8∶13等近似最佳比值的比例。对按照这一比例绘制的原始矩形，基于此比例多次进行分割，可形成耐看、典型的黄金分割比例矩形，如图4-29所示。其中，5∶8被认为是最具审美作用的比例之一，在日常生活中随处可见，如书籍、门框、报纸等边长的横纵比都源于此比例。黄金分割法在构图上的作用，主要是在画面内容物构图和画幅比例上的表现。

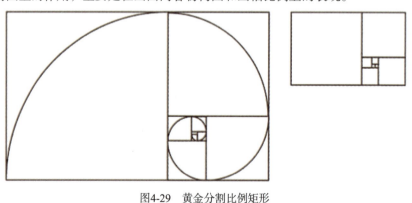

图4-29　黄金分割比例矩形

2. 九宫格构图

九宫格构图又称为井字形构图，即把画面对等分成九个方块，此画面将会呈现井字状及四个交点。在此画面上便可以用任意一个交点来安排主体物，由此突出主体的同时，在各处都会呈现不一样的艺术效果，如图4-30所示。

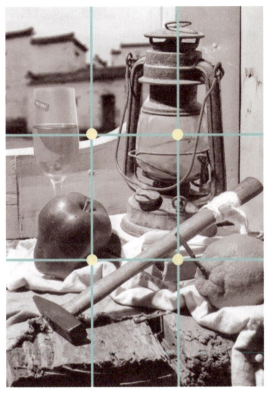

图4-30　九宫格静物摆放构图

3. 造型构图

画面的表现元素通常有线条、形状、明暗、光线等。不同的表现元素有着各自鲜明的特点和作用。结构素描中线条最为重要，其在画面构图中担当着"主心骨"的作用，具有很强的概括力和情感表现力，能够起到简繁转换、近实远虚、直观拉出空间感的作用，同时也能产生视觉上的节奏感、韵律感。对于表现形状、明暗、线条等，在画面构图时也时常将其抽象表达为具体的字符或符号形态。例如，O形构图、S形构图、A形构图、L形构图、C形构图、Z形构图等字母形构图；十字构图、三角构图图等。这些构图各有所长，如三角构图具有稳定性，是常见的构图，主体物突出，便于掌握，如图4-31所示。

C形构图具有一种环绕感和独特的动态美，可以使近、中、远三个点的空间有序拉开，是一种表现空间关系的常用构图，如图4-32所示。

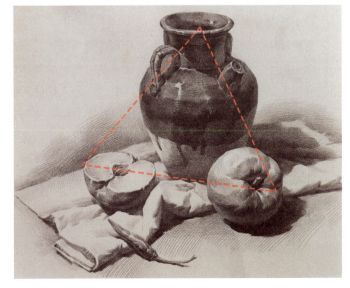

图4-31　素描静物三角构图

S形构图富有旋律感，可使画面氛围更加活跃。当静物较多时，不会使画面沉闷、繁杂，相反可使画面更具运动感和条理性，如图4-33所示。

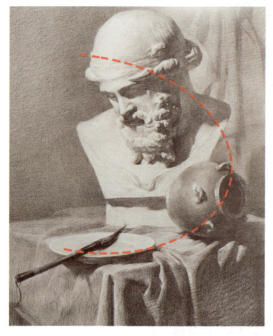
图4-32　素描静物C形构图

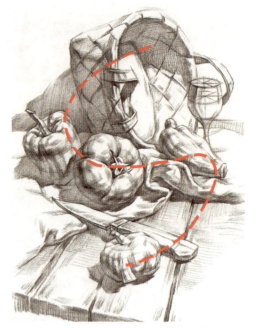
图4-33　素描静物S形构图

4.3.2　构图的基本原则

设计作品构图中的基本要素是点、线、面。如果要掌握画面构图的技巧，便需要利用各构图要素形成对比反差或均衡统一的画面效果。利用构图的特点突出画面的动静关系、层次感、空间感，并结合造型元素提炼简化构图的形式表达，从而突出主体，以此绘制具有深刻思想内容与艺术表达形式的产品结构素描。

1. 对比与反差

自然界中的物体都形态各异，具有其自身独特性。而这些独特性都是人们在比较中找到差别，做出鉴定，得出结论。所谓对比，就是将相异的物体比较，突出其中的主要物体，这里所指相异对象的性质一般是相反的或者其中之一是人们熟悉的。有对比就会有反差，对比与反差便是过程与结果的关系。构图中的对比包括物与物、物与背景色彩之间等各种样式的对比，它是指在构图中将元素之间的虚与实、大与小、近与远、疏与密、静与动，明暗关系等反差对立出现，从而突出主体，渲染气氛，增强视觉冲击力，进而提高画面的艺术感染力。

在产品结构素描中，可用虚实、明暗的对比线条进行表现。但产品结构素描中，若想突出对比与反差，不仅需要明暗和线条的表现，还需要运用物与物大小、疏密的表现，以及物体不同细节的表现进行对比。如图4-34所示，主体物最大，第二重点表现物体次之，以此类推，用大小、疏密叠加的形式可使画面产生视觉对比冲击，不同物之间的对比、同物不同细节之间的对比等进行画面叠加，以多方位达到对比效果。

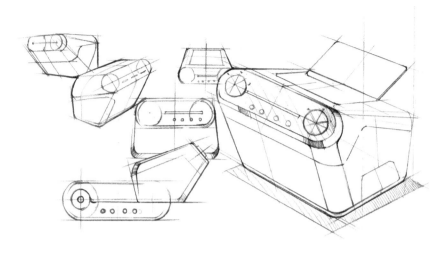

图4-34　打印机产品结构素描构图

2. 均衡与统一

在构图上,主体往往在画面中最重要的位置(非画面正中央),用最直观的方式表达设计师所传达的产品重点。衬托的客体对象以主体为中心搭配,力求做到突出主体,使主客体在空间上达到视觉和谐,如图4-35所示。

3. 快题设计中的构图原则

产品快题设计作为现今产品设计的基本技能要求,占据着十分重要的地位。产品结构素描设计是产品快题设计的基础。因此,学习产品结构素描

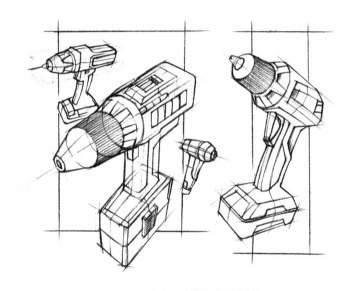

图4-35　电钻产品结构素描构图

构图也是在学习产品快题设计构图,掌握其中的构图要点不仅可以表达设计师的设计想法,也可直观地体现产品的功能、意图、细节等。在快题设计版面构图中,主要强调变化与统一、对称与均衡的原理。

在手绘表现中的各种造型因素,例如,结构、形体、明暗等形成的差异和矛盾都可称之为"变化"。统一是指在构图中各部分元素之间的相互联系,在快题版面中,通过各种相同或类似的元素,将变化的局部组成联系的整体叫作"统一",如图4-36所示。

对称的形式分为相对对称和绝对对称。而在快题版面中,应避免绝对对称的形式,如图4-37所示。

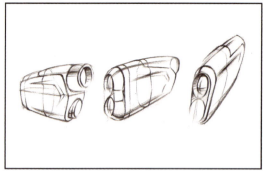
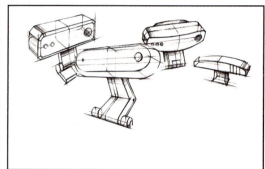

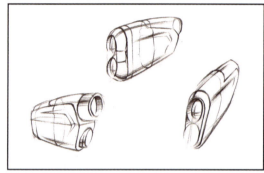
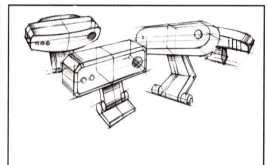

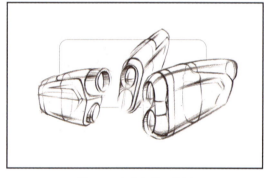
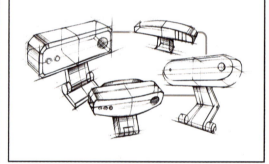

图4-36　变化与统一构图　　　　　　　　图4-37　对称与均衡构图

4.3.3　构图的画法步骤

根据以上理论，本小节以照相机为例，进行产品结构素描的绘画表现，以求将基本构图运用到实处。此类产品形体是典型的组合性产品造型，统筹长方体、圆柱体、棱体等形体特征，适合进行结构剖析和素描表现，且此案例为典型的三角形构图，主次关系明确。

01 在绘制前先从产品的整体出发，观察主体产品与次要产品的主次关系和空间虚实关系，观察产品的形体特征、透视关系及基本比例。初步确定画面的形体布局，通过长线条确定画面主次物体之间的位置，之后经过反复比较，概括画出长方体的基本长宽高，如图4-38所示。

02 画面中具有多种不同的产品特征，因此需要考虑到每个产品之间的位置关系和透视关系。确定主体照相机，开始进行造型上的刻画，借助长方体进行透视关系上的检验。使用较轻的长直线作为形体辅助线，画出照相机整体与各局部之间的形体比例、形体结构及整体的透视方向。此过程要反复推导、反复检查，以免出现比例失衡或透视错误的现象，如图4-39所示。

 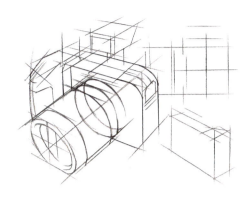

图4-38　照相机结构素描步骤1　　　　　　　图4-39　照相机结构素描步骤2

03 完成基础形体刻画后，对照相机主体的外轮廓线进行加强，并在照相机上使用不同轻重的线条区分外结构线、分割线、分模线等线条属性，进一步表现产品的特征。对照相机的按钮、旋钮、凹槽等细节性结构开始刻画，首先确定其与主体照相机之间的位置关系与比例关系，其次确定其产生的透视变化，如图4-40所示。

04 按照同样方法，对其他照相机背景角度进行刻画，需要注意空间透视变化、线条表现的合理性，以及线条的轻重缓急，如图4-41所示。

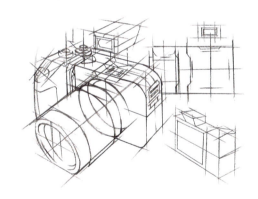 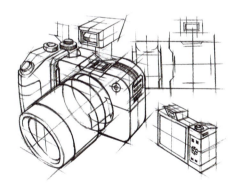

图4-40　照相机结构素描步骤3　　　　　　　图4-41　照相机结构素描步骤4

05 画出全部形体后，再次借助长方体进行空间透视变化的检验。首先强化形体轮廓线，增加形体的体量感；其次强调形体的明暗关系，提高形体的空间感。在此步骤要注意画面中产品的主次关系，重点表现位于核心位置的产品，可对其外轮廓及自身细节进行突出，如图4-42所示。

06 进一步调整画面，从整体角度出发，根据光源角度添加产品自身及环境中的明暗调子，以增加空间感，完成基本结构素描，如图4-43所示。

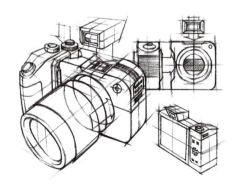

图4-42　照相机结构素描步骤5

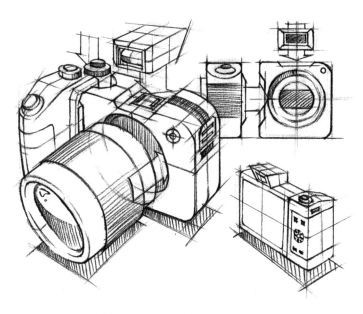

图4-43　照相机结构素描步骤6

4.4　产品结构素描中的背景处理

背景即图画、摄影中衬托主体事物的景象，或是舞台、电影中的布景，又或是其他烘托主体的因素。素描因其"素"，除了本身的阴影显示形体外，还要靠背景色来衬托。在结构素描中，背景可起到如虎添翼的效果，同时加强画面与物体之间的对比、空间感。例如，当静物是深色时，背景宜为浅色；当静物是浅色时，背景需要用深色去衬托，但不必全图深色，需要深浅结合才更生动，如图4-44所示。

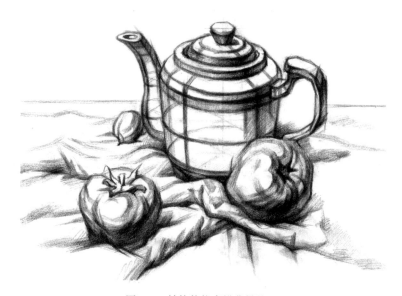

图4-44　结构静物素描背景处理

产品结构素描多出现在工业产品设计的构思草图阶段，是设计的最初阶段。在这个阶段，设计师一般不会将注意力放在产品效果的表现上，而是将重点放在分析产品的可能性上。此"可能性"包括产品的形态、结构、功能，因此在表现产品结构时，不仅要考虑画面每个物体的形体关系、比例关系、明暗关系、材质质感、基本构图等要素，还要考虑物体与环境、与整体、与背景之间的关系。

在整体画面中，当画面展示内容显得空洞时，可以通过使用色块、平铺版面进行背景的补充表现，这与素描中物体深、背景浅，以及物体浅、背景深的对比关系大同小异，如图4-45和图4-46所示。

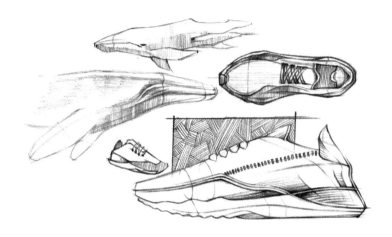

图4-45　仿生运动鞋造型草图绘制案例1

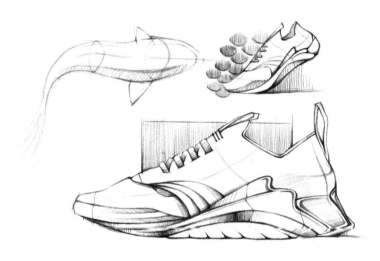

图4-46　仿生运动鞋造型草图绘制案例2

在草图绘制中，不仅可使用色块、色板作为背景，还可以将不同角度的展示图放置在主体后方，使画面出现层层叠加、无限延伸的效果。此形式既可体现画面的前后对比、近实远虚等关系，又可充分体现形体各角度下的信息、结构及功能，如图4-47所示。这无疑是一种巧妙、直观的背景处理方式。

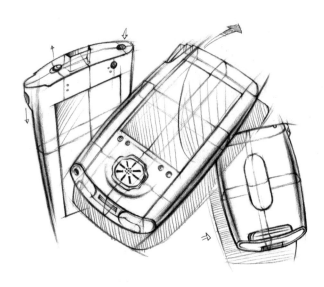

图4-47　老式触屏手机草图绘制案例

不仅如此，还可以在产品周围绘制使用场景或使用方式，以此作为产品结构素描草图中的背景处理表现形式，如图4-48所示。

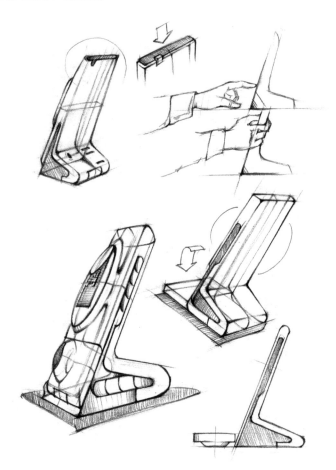

图4-48　桌面服务仪草图绘制案例

4.5 产品结构爆炸图表现

产品结构爆炸图是指产品的立体装配图,主要用于表现内部零件与产品外壳之间的关系,由于产品结构爆炸图自身表现的结构繁多复杂,且涉及的细节烦琐,很多初学者因此对结构爆炸图的表现缺乏练习。事实上,平时多练习绘制爆炸图,不仅对熟悉产品结构装配有很大帮助,而且对训练产品透视画法有所助益,同时也可检验产品各部件之间科学、紧密的关系。

产品结构爆炸图一般分为单向爆炸图、双向爆炸图和三向爆炸图。顾名思义,单向爆炸图(见图4-49)指产品各部件以一个方向通过装配形式分散开,露出内部结构;双向爆炸图(见图4-50)指产品各部件以两个方向通过装配顺序进行爆炸,用于多部件产品结构爆炸图;三向爆炸图(见图4-51)则是在双向爆炸图的基础上增添一个方位的爆炸,结构与画面更为复杂。产品结构爆炸图可以表现整个产品,也可表现产品某一关键的局部。

绘制产品结构爆炸图时,需要根据产品的特征进行版面布局,选择爆炸图的主轴线方向,在此基础上再考虑产品的内部结构,这要求绘画者要像结构工程师一样对产品内部结构、零件、材质有一定的了解,并具有扎实的绘制线稿的基本功,熟悉透视要求,需注意画面是否能装下产品的所有部件,内部结构是否能与产品造型吻合,以及部件壳体的装配方式等。例如,某个部件的结构太大,根本装不进去产品的外壳里。因此,应该按照产品部件装配的顺序排布产品结构爆炸图各部件爆炸的顺序,在选择和绘制爆炸图的视角时,应当选择合适的透视角度,否则过于强烈的透视视角会使画面畸变,产品关系和透视表现不够科学、严谨。

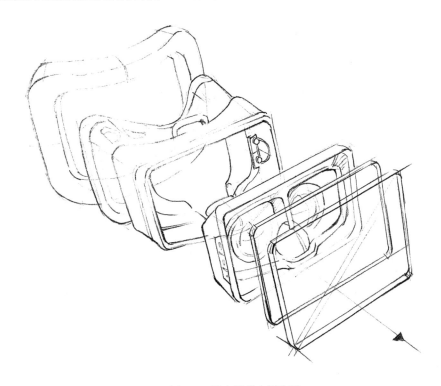

图4-49 潜水镜单向爆炸图

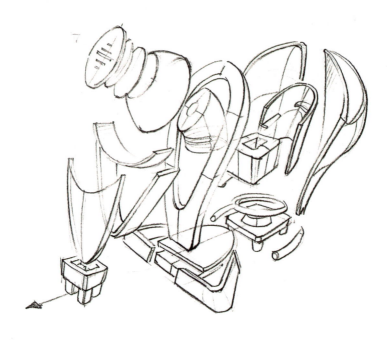

图4-50 制水机双向爆炸图

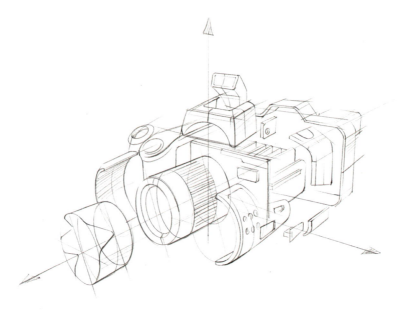

图4-51 数码相机三向爆炸图

下面以数码相机为例,讲解三向爆炸图的基本画法和绘制步骤。

01 观察产品的内部结构(见图4-52),检查此产品的装配方式及装配顺序,以确定爆炸轴(与画面中的物体有着直接或间接的逻辑关系,可以通过轴线来确定各爆炸物体的中心与方向)的方向、画面的整体构图与角度。在绘制草图的过程中,确保画面不拥挤,各部件所占空间匀称、合理,绘制的产品爆炸图透视准确、科学而严谨。

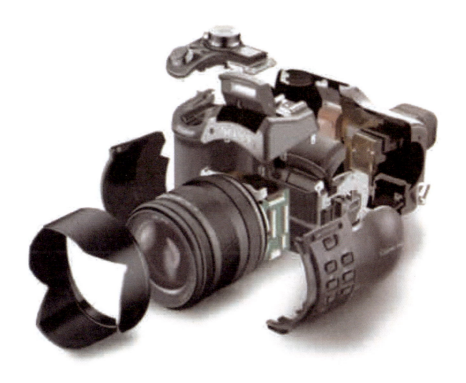

图4-52 产品内部结构

02 确定数码相机各个部件之间的位置关系,可以将复杂的形态简单化,将部件分为基础的几何形体,如圆柱、方体等,而后快速绘制中轴线,以中轴线作为透视方向,随之逐个绘制其他基本形体,如图4-53所示。

图4-53 确定位置关系

03 在草图的基础上进行刻画，根据画面成角透视的透视关系及前后比例关系，通过透视辅助线，依次绘制相机每个部件的轮廓。在绘制时，以一个部件为起始，在逐个推导部件结构时，根据各个部件之间的位置关系整体进行反复调整，以免产生透视扭曲，如图4-54所示。

图4-54　绘制部件轮廓

04 在画面中深入刻画细节，增强前后层次关系，如图4-55所示。注意线条的刻画，外轮廓线适当加重，同时注意线条的节奏感，体现近实远虚和层次空间的进深感。

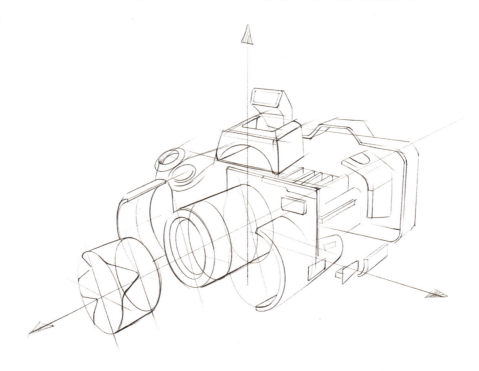

图4-55　刻画细节

05 增添产品表面细节,并进行刻画,如图4-56所示。

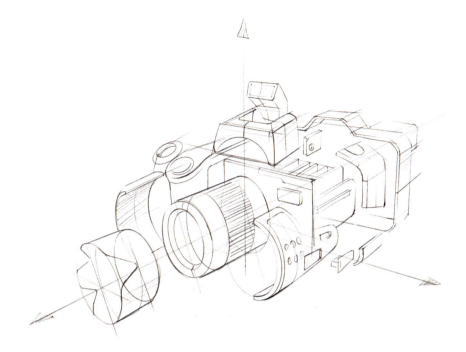

图4-56 添加产品肌理

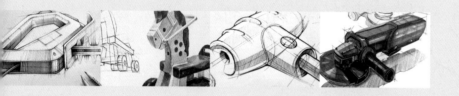

第5章

典型产品结构素描的
画法步骤及详解

主要内容：选取具有直棱柱、棱锥、圆柱体、球体、三维曲面、机械结构等形体特征的产品进行画法步骤展示，并锻炼读者举一反三的能力，将其运用到其他形体特征的产品结构素描绘制上。

教学目标：通过本章知识的学习，了解基本几何形体的形态特征、产品结构素描的画法步骤并熟练运用。

学习要点：产品结构素描的画法步骤。

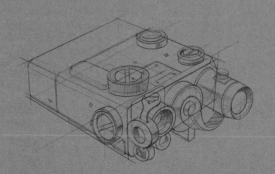

Product Design

在产品设计中，最常用的结构素描研究的对象是以几何形体为基础组合、发展而成的产品形态。在绘画过程中，需要运用透视学、几何学的基本原理和相关知识作为产品结构素描绘制基础，以线条的形式结合主客观的分析，将产品的内部结构和外在造型之间的关系表现出来，以此提升绘画者对各种复杂多变的产品形态及规律的理解和认知。

"世上一切都是由球体、锥体或是圆柱体组成的"，构成这个世界万事万物的形状基础是立体几何中的各种基本形。这也表明现在产品设计中存在着大量的几何形体等几何造型运用。如今，大批量生产的工业产品外观形态是需要符合大多数消费者生理、心理需求及生产工艺结构等特点的，而几何形体更容易符合此形式美法则。在产品设计中，由于考虑到结构、工艺、材料等各种生产因素，几何体态更容易被应用。当然，产品的造型千变万化，也不能千篇一律。因此，在表现产品时，不论表现的是哪一种造型，都要依据其主体特征和基本透视规律建立基本的造型结构框架，将几何形体有机地组合在一起，并在此基础上再进行细节的刻画。

表现简约、单纯的产品形态，首先需要确定产品结构造型的框架结构，通常使用长直线勾勒形体的整体轮廓，在此基础上权衡透视、空间、结构、比例等标准关系，然后深入到产品结构素描的刻画中，如图5-1所示。

复杂的产品形态结构往往是由两个或两个以上不同的几何形体组合而成，描绘时需要借助更多的辅助线，尤其需要处理好形体之间结合部分的结构关系、连接关系及线条关系，并需运用透视规律加以校准，注意形体组合后的整体透视关系的统一，如图5-2所示。

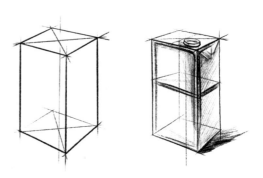

图5-1　牛奶盒结构素描

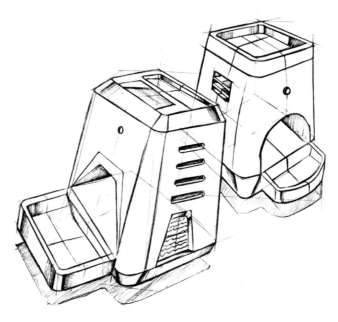

图5-2　宠物智能投喂产品结构素描

5.1 以直棱柱为主体形态构成的产品

棱柱是几何学中一种常见的三维多面体，指上下底面平行且全等，侧棱平行且相等的封闭几何体。根据侧棱与底面的关系及底面形状的不同，棱柱可分为斜棱柱、直棱柱和正棱柱。直棱柱的上下底面可以是三角形、四边形、五边形、六边形等多边形，侧面都是长方形(含正方形)。根据底面图形的边数，直棱柱分为直三棱柱、直四棱柱(长方体和立方体都是直四棱柱)、直五棱柱、直六棱柱等。

在产品设计中，从实用性角度出发经常采用直棱柱作为造型。它经常被用在小产品的设计中，从生产加工的难度、精度、技术、成本等各种要求出发，棱柱上的平面比圆柱上的曲面更易实现。直棱柱适用于家具、积木、建筑等。

长方体与正方体是特殊的直棱柱，它们的底面是矩形。在日常生活中，长方体的设计应用相当广泛，其外形非常简洁。正方体是六个面都为正方形的特殊长方体，给人整齐、明快的感觉。由于直棱体的面与面互相垂直，是具有稳重感的简单几何体。长方体的整体形体呈现工整、理性和稳定的风格，并且规整的形态具有节省空间的特点，所以经常用于当作产品外观设计时所选用的基本形体，常适用于科技类、医疗类、家庭类、工程类等产品设计中。

对于形体单一，且以直线为主的产品形态，需要在绘画初期确定画面中各形体之间的位置关系，以及各产品自身的框架关系，常使用长直线进行形体自身轮廓的绘制，再在此基础上从透视原理、空间关系、结构比例等角度进行细化，并深入进行产品细节及结构的刻画。

5.1.1 微波炉结构素描

本案例选择生活中常用的家庭类电器产品——微波炉，作为产品结构素描表现内容。此类产品形体是典型的直棱柱造型，适合初学者进行结构剖析和素描表现，如图5-3所示。

01 在绘制前先从产品的整体出发，观察产品的形体特征、透视情况及基本比例。此产品从视觉上观察的形体特征是长方体。首先需要在画面中确定上、下、左、右的位置关系，然后经过反复比较，概括画出长方体的基本长宽高。画面中具有多种不同的产品特征，因此需要考虑到每个产品之间的位置关系和透视关系。在绘制此步骤时注意用线力度要轻，并使用长直线进行画面构图关系及位置关系的确定，如图5-4所示。

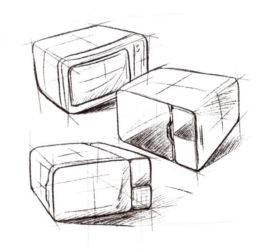

图5-3 微波炉结构素描

02 确定主体微波炉，开始进行造型上的刻画，借助长方体进行透视关系的检验。使用较

轻的长直线作为形体辅助线，画出微波炉整体与各局部之间的形体比例、形体结构及整体的透视方向。此过程要反复推导、反复检查，以免出现比例失衡或透视错误的现象。

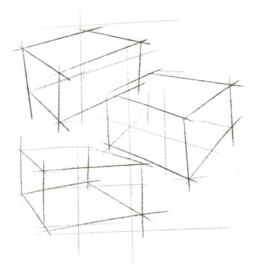

图5-4　微波炉结构素描步骤1

03 完成基础形体刻画后，对微波炉主体的外轮廓线进行加强，在微波炉上使用较轻的线绘制外结构线，以表现产品面形的特征。之后可以为形体运用阴影调子或排线的方式添加产品的明暗关系，衬托其立体感、空间感及体量感。

04 按照同样方法，对其他微波炉角度进行刻画，需要注意空间透视变化、线条表现的合理性，以及线条的轻重缓急，如图5-5所示。

05 画出全部形体后，再次借助长方体进行空间透视变化的检验。首先强化形体轮廓线，增加形体的体量感；其次强调形体的明暗关系，提高形体的空间感。在此步骤中要注意画面中产品的主次关系，重点表现位于核心位置的产品，可对其外轮廓及自身细节进行突出，如图5-6所示。

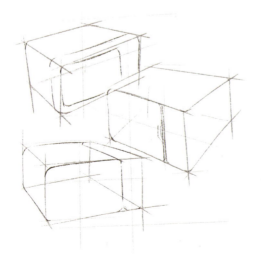 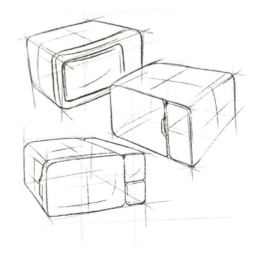

图5-5　微波炉结构素描步骤2　　　　　　　图5-6　微波炉结构素描步骤3

06 进一步调整画面,完成基本结构素描,如图5-7所示。

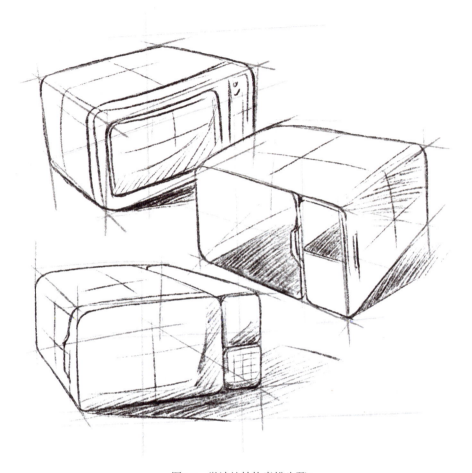

图5-7 微波炉结构素描步骤4

5.1.2 宠物投喂机结构素描

本案例选择宠物投喂机作为产品结构素描表现内容。此类产品形体是直棱柱与圆柱体做加法的造型,能够提升简单造型结合的能力和透视关系表现的能力。

01 确认位置,定点落幅。先将形体四周最突出的地方作为点,在上、下、左、右共定四点,称为定点。再将这四点按形体上的位置,按垂直、水平的关系定于画面上,称为落幅。这四点虽然还看不出具体的形象,却是决定构图的关键。在画面上往往将这四点画成四条短线,甚至画成矩形的线框。在此步骤中要使用长直线作为辅助线,对形体位置及构图进行反复校对,校对时用笔要很轻、很淡,如图5-8所示。

02 使用较长的直线,分割大的体面、部位,描绘出对象的基本体形、结构。暂时不要注意比较细小的曲折变化,体现出从整体入手的原则。大的转折关系要求突出重点,在抓大的关系时,一定要用直线来画,如图5-9所示。

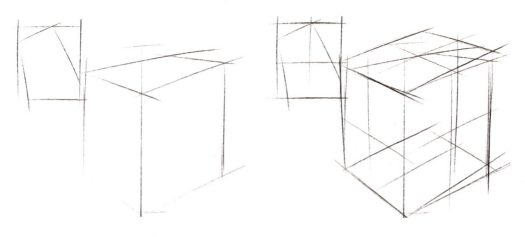

图5-8　宠物投喂机结构素描步骤1　　　　　图5-9　宠物投喂机结构素描步骤2

03 根据形体的具体形象，用长短、粗细、浓淡不等的直线，画出对象的明显特征和各部分的基本形状。这一步的要求虽已比较具体，但仍要用直线，要求大的关系准确，重点不是刻画细节。在这一步骤中如果对基本形体把握得不准确，就会影响后面整体及细节的刻画，如图5-10和图5-11所示。

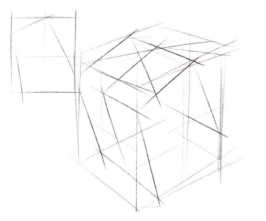

图5-10　宠物投喂机结构素描步骤3　　　　　图5-11　宠物投喂机结构素描步骤4

04 使用长线条画出形体的局部细节。注意局部与整体的关系，研究产品形体的功能性细节特征，细辨虚实，从主要的部分开始，深入地刻画细节，并使这些细节统一在整体中，突出主体。所谓深入刻画就是要求掌握整体与局部之间的连接关系与嵌套关系，如图5-12所示。

05 增添细节，形体产品中要突出表现内容和细节，需要有很多细节特征。这一步骤的目的是明确形体内的细节，简单区分分割线和分模线，如图5-13所示。

06 从整体入手检查画面的表现效果，按主体鲜明、虚实有序、画面完整统一的要求，反复调整和修改。这一步从具体方法来讲，要反复地校对并进行修改，使画面统一、完整，能真实生动地表现形体，如图5-14所示。

图5-12 宠物投喂机结构素描步骤5　　　图5-13 宠物投喂机结构素描步骤6

图5-14 宠物投喂机结构素描步骤7

5.2 以棱锥为主体形态构成的产品

在几何学中，棱锥又称角锥，是三维多面体的一种，由多边形各个顶点向其所在的平面外一点依次连直线段而构成。多边形称为棱锥的底面。随着底面形状不同，棱锥的称呼也不相同，依底面多边形而定。例如，底面为正方形的棱锥称为方锥，底面为三角形的棱锥称为三棱锥，底面为五边形的棱锥称为五棱锥等。

在产品设计中常使用棱锥作为产品外观体现或产品结构应用。此类几何形体从外观上能够

增加产品的个性、可信度和简洁明快的感觉,从结构上能够增加产品的稳定性和耐用性,常适用于装饰类、工具类、包装类等产品设计中,如图5-15所示。

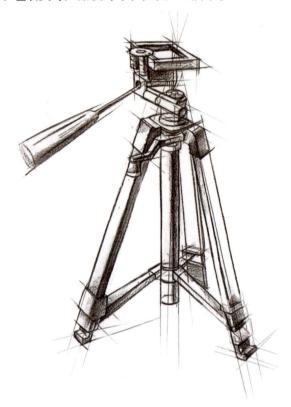

图5-15 三脚架结构素描

5.2.1 三脚架结构素描

本案例选择摄影摄像中常用到的工具类辅助产品——三脚架,作为产品结构素描表现内容。三脚架是最具代表性的棱锥形状产品之一,其充分运用三棱锥稳定性的优势进行更多功能的延伸,如可拉伸调节等。三脚架结构相对较复杂,绘制此类产品的结构素描有利于绘画者加深对棱锥的深层结构认知。

01 在绘制前要整体观察产品的形体特征、透视情况及基本比例。此产品视觉观察的形体特征是三棱锥体。首先需要在画面中确定上、下、左、右的位置关系,然后经过反复比较,概括画出锥体的基本长宽高。在绘制此步骤时注意用线力度要轻,并使用长直线进行画面构图关系及位置关系的确定,如图5-16所示。

02 此三脚架由很多形体组成。例如,夹板为长方体;手柄为圆锥体。因此,在画面中不仅要分清三脚架具有哪些拆解形体,还要尽可能找到每个形体的中心线和中心点,确保透视关系的准确。此处需要使用较轻的长直线作为形体辅助线,画出三脚架整体与各局部之间的形体比例、形体结构及整体的透视方向。此过程要反复推导、反复检查,以免出现比例失衡或透视错误的现象,如图5-17所示。

图5-16　三脚架结构素描步骤1　　　　　图5-17　三脚架结构素描步骤2

03 确定整体与布局之间的关系后,便可以增添细节和特征。同样使用较轻的线条将三脚架的支架、手柄、连接件的特征、形态等表达清楚,如图5-18所示。

04 为形体增加其他的连接件结构。

05 画出全部形体后,再次借助椎体进行空间透视变化的检验。首先强化形体轮廓线,增加形体的体量感;其次强调形体的明暗关系,提高形体的空间感。在此步骤中要注意画面中产品的主次关系,可简单画出明暗交界线,以增强产品体积空间,如图5-19所示。

图5-18　三脚架结构素描步骤3　　　　　图5-19　三脚架结构素描步骤4

06 细分线条属性,增加明暗空间,进一步调整画面,完成整体结构素描,如图5-20所示。

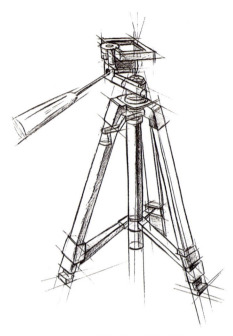

图5-20 三脚架结构素描步骤5

5.2.2 电子剃须刀结构素描

本案例选择电子剃须刀组图作为棱锥产品结构素描表现内容。此类产品形体是直棱柱与圆柱体做加法的造型,能够提升简单造型结合的能力和透视关系表现的能力。

01 认识是表现的基础。对形体全面、综合地观察分析、研究,是一个感性认识与理性分析反复交错的过程。首先需要通过观察标出物体上、下、左、右的定点及物体的中线,使用长线条标出物体的大概位置,确保之后造型的刻画和透视不出错,如图5-21所示。

02 根据各标点的位置和分布状况,画出形体的轮廓,画的时候采用长一点的线条和弧线,努力捕捉其形体特征与透视关系,如图5-22所示。

图5-21 电子剃须刀结构素描步骤1

图5-22 电子剃须刀结构素描步骤2

03 根据产品的具体形象，用长短、粗细、浓淡不同的线条，画出对象的明显特征、各部分的基本形状及基础透视结构。这一步的要求虽已比较具体，但仍需用线条来确定形体结构之间的关系，在此步骤中可以先不刻画具体的细节，如图5-23所示。

04 画面中具有不同角度的产品特征，因此需要考虑每个产品之间的位置关系和透视关系。确定主体电子剃须刀，开始进行造型上的刻画，借助长方体检验透视关系。使用较轻的长直线作为形体辅助线，画出形体整体与各局部之间的形体比例、形体结构及整体的透视方向。此过程要反复推导、反复检查，以免出现比例失衡或透视错误的现象，如图5-24所示。

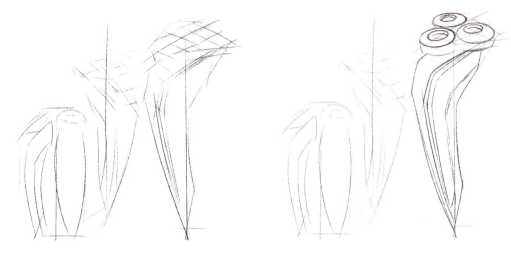

图5-23 电子剃须刀结构素描步骤3　　　图5-24 电子剃须刀结构素描步骤4

05 完成基础形体刻画后，对主体形体的外轮廓线进行加强，并且在形体上使用较轻的线绘制外结构线，以表现产品面形的特征，如图5-25所示。

06 按照同样方法对其他电子剃须刀角度进行刻画，需要注意空间透视变化、线条表现的合理性，以及线条的轻重缓急。另外，可以适当给形体加入阴影调子或排线的方式，添加产品的明暗关系，衬托其立体感、空间感及体量感，如图5-26所示。

图5-25 电子剃须刀结构素描步骤5　　　图5-26 电子剃须刀结构素描步骤6

07 画出全部形体后，再次借助长方体进行空间透视变化的检验。首先强化形体轮廓线，增加形体的体量感；其次强调形体的明暗关系，提高形体的空间感。整体观察画面，画出不同角度的形体内容，通过虚实、线条等方法表现画面的轻重、主次关系，如图5-27所示。

图5-27　电子剃须刀结构素描步骤7

5.3　以圆柱体和球体为主体形态构成的产品

圆柱体是由以矩形的一条边所在直线为旋转轴，其余三边围绕该旋转轴旋转一周而形成的封闭几何体。圆柱体是一个具有从上底面到下底面的形状完全一致的基本几何体，所形成的封闭空间形态常常能够给人非常充实、稳定的感受。圆柱体侧面光滑圆润，底面周长和高都相同的圆柱面积大于正四棱柱，形体容积更高。因此，圆柱体形状被广泛用于产品设计，特别是用于各种容器类生活用品设计中。

5.3.1　水壶水杯结构素描

本案例选择日常生活中常用的容器类生活用品——不锈钢水壶及玻璃水杯，作为产品结构素描表现内容。此案例相对较难把握透视关系，却是最为常见的圆柱体产品之一，适合初学者进行结构剖析和素描表现，如图5-28所示。

第5章　典型产品结构素描的画法步骤及详解

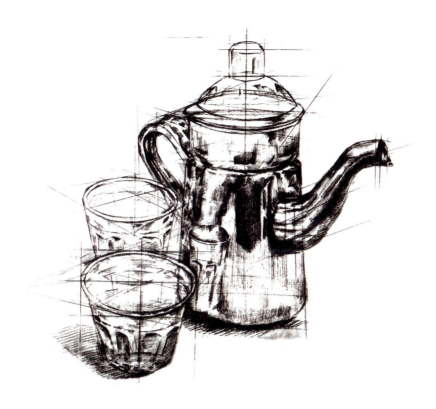

图5-28　不锈钢水壶及玻璃水杯结构素描

01 由于此案例为组合型产品，是由三个不同的形体所组成，在快速区分出主体物和辅助物的同时，形体与形体之间的透视关系、空间关系也尤为重要。在绘制前要整体观察画面和产品，观察产品的形体特征、透视情况及基本比例。这三个产品均是圆柱体，需要在画面中确定上、下、左、右的位置关系，之后经过反复比较，概括画出基本的长宽高。在绘制时注意用线力度要轻，并使用长直线进行画面构图关系及位置关系的确定，如图5-29和图5-30所示。

图5-29　不锈钢水壶及玻璃水杯结构素描步骤1　　图5-30　不锈钢水壶及玻璃水杯结构素描步骤2

02 从主体不锈钢水壶开始进行造型上的定性及结构刻画,用辅助圆柱体绘制的外接长方体检验透视关系,如图5-31所示。

03 按照同样的方法,对玻璃水杯进行刻画,需要注意空间透视变化,以及视觉角度变化,如图5-32所示。

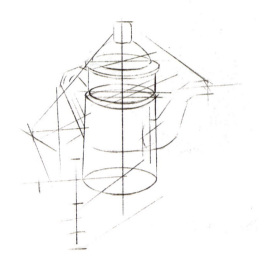 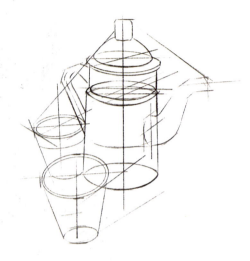

图5-31　不锈钢水壶及玻璃水杯结构素描步骤3　　　图5-32　不锈钢水壶及玻璃水杯结构素描步骤4

04 为形体添加明暗调子,衬托其立体效果,需要注意空间透视变化、线条表现的合理性,以及线条的轻重缓急。

05 画出全部形体和基础空间后,用辅助正、长方体进行空间透视变化的检验。加强线条的层级关系,通过线条的轻重缓急区分轮廓线、分割线、结构线,增加形体的体量感及空间关系。

06 进一步调整画面,完成基本结构素描,如图5-33所示。

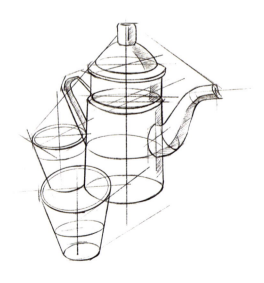

图5-33　不锈钢水壶及玻璃水杯结构素描步骤5

5.3.2 照相机结构素描

本案例选择日常生活中常用的电子产品——照相机,作为产品结构素描表现内容。照相机是圆柱体与长方体相结合的产品形态,其结构相对较复杂,进行此类产品的结构素描有利于绘画者加深对产品内部结构及连接关系的认知及训练。

01 概括画出相机的基本轮廓,可以用基础长方体确定相机主机的轮廓,再寻找圆柱体的底面透视,通过长方体的辅助线进行分析和绘画,注意形体透视变化和形体各部分比例,如图5-34和图5-35所示。

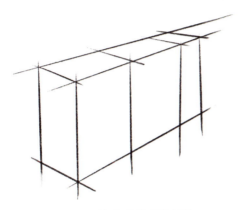 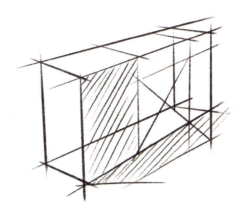

图5-34　照相机结构素描步骤1　　　　图5-35　照相机结构素描步骤2

02 从相机主机开始分割细节、零部件等位置,通过不同的辅助形体,标明小部件的结构及透视关系比例。

03 从相机镜头分割细节、零部件等位置,此步骤需要重点注意透视关系和空间关系,对圆柱体需要注意透视关系,但由于角度的不同、视觉的不同将随即发生改变,因此需要标明小部件的结构及透视关系比例。

04 相机由很多不同的形体所组成,将每个零部件和连接件当作独立的形体,为形体增加其他的连接件结构,同时把握每个形体之间的关系,如图5-36所示。

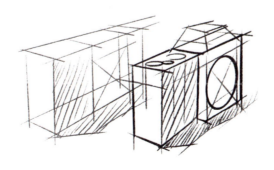

图5-36　照相机结构素描步骤3

05 强化形体轮廓线,区分产品线性层级,为形体添加少量调子,烘托其立体感。
06 细分线条属性,进一步调整画面,完成整体结构素描,如图5-37所示。

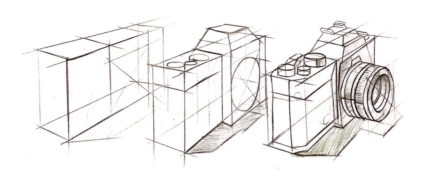

图5-37　照相机结构素描步骤4

5.3.3　摄像头结构素描

椭球是一种二次曲面,是椭圆在三维空间的拓展。椭球在笛卡儿坐标系中分为赤道半径(沿着x和y轴)和极半径(沿着z轴),当所有半径相等时形成的空间几何体叫作球体。椭圆体、球体在产品造型中的应用也十分常见,其总能为人们带来亲切感,常适用于桌面类、灯具类等产品外观设计中。

本案例选择日常生活中常用的小型产品——摄像头,作为产品结构素描表现内容,如图5-38所示。

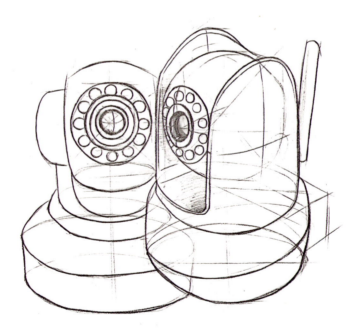

图5-38　摄像头结构素描

01 在绘制前要整体观察画面和产品,观察产品的形体特征、透视情况及基本比例。需要在画面中确定上、下、左、右的位置关系,之后经过反复比较,概括画出基本的长宽高。此步骤绘制时注意用线力度要轻,并使用长直线进行画面构图关系及位置关系的确定,如

图5-39所示。

02 开始进行造型刻画，使用辅助方体、辅助中线和对称线检验透视关系，如图5-40所示。

图5-39 摄像头结构素描步骤1　　　　图5-40 摄像头结构素描步骤2

03 在确保透视关系正确后，增添产品形体细节，优化线条，注意线条轻重缓急的表现，如图5-41所示。

04 画出全部形体后，用辅助外接正、长方体进行空间透视变化的检验，加强线条的层级关系，通过线条的轻重缓急区分轮廓线、分割线、结构线，增加形体的体量感及空间关系，如图5-42所示。

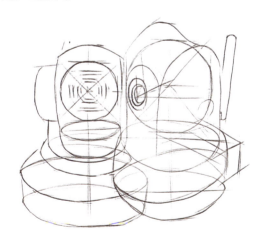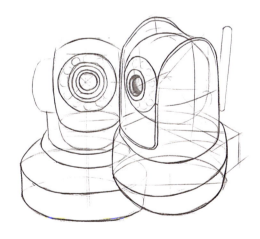

图5-41 摄像头结构素描步骤3　　　　图5-42 摄像头结构素描步骤4

05 进一步调整画面，完成基本结构素描。

5.3.4 咖啡机结构素描

本案例选择小型咖啡机作为产品结构素描表现内容。

01 确认"天地"。根据构图确定上下两点：上点叫作"天点"，下点叫作"地点"。

将形体四周最突出的地方作为点，上、下、左、右共定四点，称为定点。再将这四点按形体上的位置，按垂直、水平的关系定于画面上，称为落幅。这四点虽然还看不出具体的形象，却是决定构图的关键。在画面上往往将这四点画成四条短线，甚至画成矩形的线框。在此步骤中要使用长直线作为辅助线，对形体位置及构图进行反复校对，如图5-43所示。

02 借助画出的矩形，找出产品造型中线。再根据产品的细节造型，寻找其对应的圆形、内部结构等。将产品分为上、中、下三部分，进行透视、内部结构、辅助线的绘制。这一步使产品从外轮廓到内造型都起到辅助的作用，能够快速且有效地画出标准的造型，如图5-44所示。

图5-43 小型咖啡机结构素描步骤1　　　图5-44 小型咖啡机结构素描步骤2

03 根据形体的具体形象，用长短、粗细、浓淡不等的线条，画出产品的明显特征和各部分的基本形状。此步骤的要求虽已比较具体，但仍用长直线、长弧线。此步骤不要求进行细节的刻画，而是要将整体形态准确地刻画出来，否则会影响后面局部结构的绘制，如图5-45和图5-46所示。

图5-45 小型咖啡机结构素描步骤3　　　图5-46 小型咖啡机结构素描步骤4

04 注意局部与整体的关系,研究物体形状与形态的特征,细辨虚实,从主要的部分开始,深入地刻画细节,并使这些细节统一在整体中,突出主体。所谓深入刻画是要求掌握物体形状与形态的关系,如图5-47所示。

05 强化形体轮廓线,增加形体的体量感,并强调形体的明暗关系,提高形体的空间感。然后整体观察画面,画出不同角度的形体内容,通过虚实、线条等方法表现画面的轻重、主次关系,如图5-48和图5-49所示。

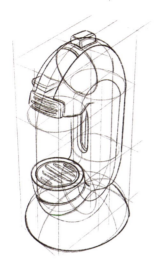
图5-47　小型咖啡机结构素描步骤5

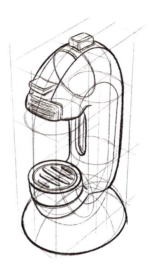
图5-48　小型咖啡机结构素描步骤6

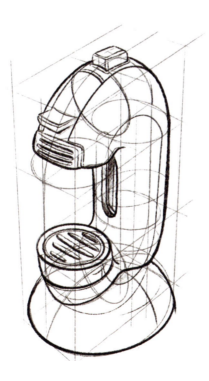
图5-49　小型咖啡机结构素描步骤7

5.3.5 头盔结构素描

本案例选择头盔作为产品结构素描表现内容。头盔是在产品设计手绘中非常典型的案例，能够充分训练球形绘画技巧、造型特征和透视关系，是比较有难度的产品案例，如图5-50所示。

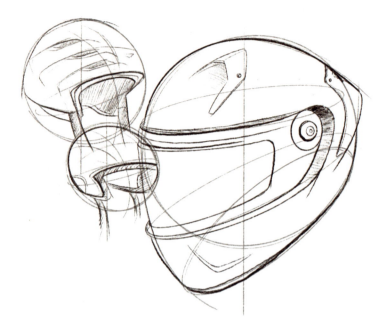

图5-50 头盔结构素描案例

01 确定中间点。中间点是圆形绘画中最为重要的一条线。在确定每个形体位置、大小之后，绘制中间线。再根据中间线绘制头盔圆形外轮廓，将复杂的产品看作一个简单的形体进行思考，可以有效且正确地找准透视及产品造型，如图5-51所示。

02 观察产品的外轮廓造型，使用长线条、大造型将其进行简单概括，找出每个造型特征的透视和位置分布。此步骤会为后面的细节刻画和造型表现起到关键的作用。与背景辅助产品的大小关系也要把握到位，为后面的画面分析打好基础，如图5-52所示。

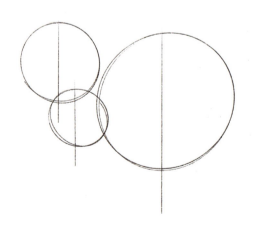

图5-51 头盔结构素描步骤1

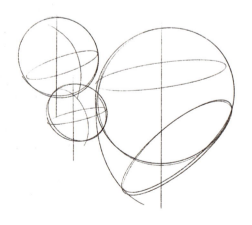

图5-52 头盔结构素描步骤2

03 根据形体具体形象，画出形体的明显特征和各部分的基本形状。此步骤的要求虽已比较具体，但仍用长直线、长弧线进行形体的大关系刻画，可以不进行细节的刻画，但是要求形体的大关系准确，如图5-53所示。

04 注意局部与整体的关系，细辨虚实，从主要的部分开始，深入地刻画细节，并使这些细节在整体中统一，突出主体。如图5-54所示。

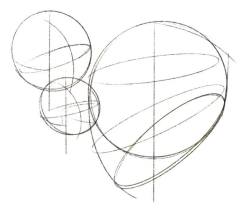 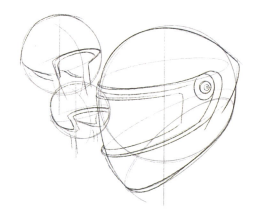

图5-53 头盔结构素描步骤3　　　　　　　图5-54 头盔结构素描步骤4

05 检查画面表现效果。首先强化形体轮廓线，增加形体的体量感；其次强调形体的明暗关系，提高形体的空间感；最后整体观察画面，画出不同角度的形体内容，通过虚实、线条等方法表现画面的轻重、主次关系，如图5-55和图5-56所示。

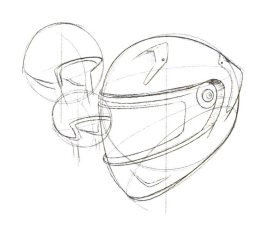 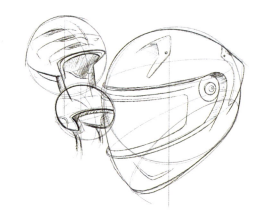

图5-55 头盔结构素描步骤5　　　　　　　图5-56 头盔结构素描步骤6

5.4 以三维曲面为主体形态构成的产品

随着社会的发展，人们的审美需求变得更为多样化，单调而呆板的形态无法满足丰富多彩的精神需求，随着生产技术的进一步提高，使产品的曲面形态发展成为可能，并在20世纪三四十年代发展成为一种重要的产品形态风格——流线型风格。"流线型"原是空气动力学的

名词，用于描述表面圆滑、线条流畅的物体形状，这种形状能减少物体在高速运动时的风阻，在工业设计中，它成为一种象征速度和时代精神的造型语言。三维曲面则是流线型风格的重要应用。

三维曲面本质上是按照UV方向均匀排布，它的结构线在空间上更加多变，三维曲面的空间坐标复杂多变，在x轴、y轴和z轴上均有变化，通俗来说更像是在一维曲面的基础上拉出一个或多个点形成的复杂曲面。三维曲面又称复合曲面，往往呈现出不规则的变化，多应用于飞机(见图5-57)、汽车(见图5-58)、潜艇、手持工具(见图5-59)等涉及空气动力学、流体力学或人机工程学的产品，以及智能家电产品中，如榨汁机(见图5-60)、净化器(见图5-61)等。最常见的三维曲面是球面，此外，三维曲面还包括椭球面、双曲面(又分为单叶双曲面和双叶双曲面)及抛物面(又分为椭圆抛物面和双曲抛物面，后者又称马鞍面)。曲面能够给人运动、温和、优雅、流畅、激情等感受，所以在产品设计中，曲面的变化可以衬托产品的调性，同时也可体现功能性。

图5-57　飞机三维曲面

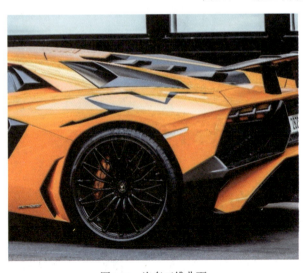

图5-58　汽车三维曲面

图5-59　手持工具三维曲面

图5-60 榨汁机产品

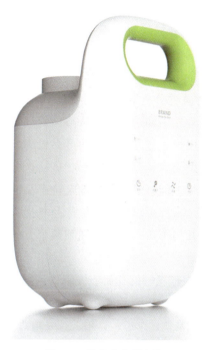
图5-61 智能净化器产品

在绘制三维曲面的产品时,要注意观察产品的曲面弯曲角度,明暗交界线要与结构线有一定的夹角,并且呈弧线型,从明暗交界线处垂直方向过渡画出体积,如图5-62和图5-63所示。

图5-62 三维曲面表现1

图5-63 三维曲面表现2

5.4.1 榨汁机结构素描

本案例选择榨汁机进行产品结构素描表现，此产品是典型的三维曲面形体。

01 观察榨汁机的形体特征，将视野放开，运用概括法观察其形体特征、产品角度和透视等。

02 通过分析观察得到整体认识后，在画纸上确立中轴线，按照从整体到局部的方式，采用长直线绘制基本的产品轮廓，同时可以借助简单经典的几何形状概括产品，这样在画纸上能够更为精准地定位产品的位置及造型。在此可以将榨汁机产品概括为三个简单的几何形——一个圆柱和两个方体，如图5-64所示。

03 在概括好的几何形体中，运用比较的方法，通过比较产品部件的位置和大小得出产品更为准确的形态，运用长直线与适当的曲线绘制产品圆角，以此来确立产品的三维曲面，如图5-65和图5-66所示。

图5-64　榨汁机结构素描步骤1

图5-65　榨汁机结构素描步骤2

图5-66　榨汁机结构素描步骤3

04 在分析整体与局部并确立三维曲面的基础上，绘制榨汁机机体的按钮、旋钮、刻度盘、商标等产品细节，以及榨汁杯上的刻度、刀片、机体等，增加绘制画面的丰富度，如图5-67和图5-68所示。

图5-67　榨汁机结构素描步骤4　　　　　图5-68　榨汁机结构素描步骤5

05 在完成完整的产品结构素描绘制后，适当添加一些调子，增加榨汁机产品的立体效果，绘制完成，效果如图5-69所示。

图5-69　榨汁机结构素描步骤6

5.4.2 智能净化器结构素描

本案例将绘制工业产品中的智能净化器,其绘制步骤如下。

01 观察智能净化器产品的形体特征、产品角度和透视等。

02 起稿阶段时,在画纸上确定中轴线,运用长直线将智能净化器概括为一个简单的几何形,这样可以较为准确地找到产品的转折点,很快抓住形体特征,如图5-70和图5-71所示。

图5-70 智能净化器结构素描步骤1　　图5-71 智能净化器结构素描步骤2

03 在概括好的几何形体中,把握好各个部件之间的转折点,确立产品的三维曲面,并随时检查绘制产品的透视,如图5-72至图5-74所示。

图5-72 智能净化器结构素描步骤3　　图5-73 智能净化器结构素描步骤4

04 确立光源的位置，在明暗交界处添加调子，增加智能净化器的立体效果，同时根据空间透视原则和近实远虚原则，加强轮廓线的深浅，使产品更具空间感，在此基础上也可增添更多细节，如商标、侧标等，如图5-75所示。

图5-74 智能净化器结构素描步骤5

图5-75 智能净化器结构素描步骤6

5.4.3 汽车结构素描

本案例选择汽车作为产品结构素描表现内容，此产品形体是典型的三维曲面。

01 在绘制前先从产品的整体出发，观察产品的形体特征、透视情况及基本比例。在确认形体在画面中的位置后，使用长直线概括绘制出汽车的长宽高。此汽车的形体特征以三维曲面为主，因此，在进行产品初期绘制时，使用分段长直线对汽车的曲线外轮廓进行概括。在此阶段需要明确产品的透视关系，以及汽车车头、车身和车尾之间的比例关系，如图5-76所示。

02 在确定汽车主体部分之间的比例关系后，开始绘制车身细节，绘制出车灯、车前盖、车窗、车顶、车尾、车轮等结构的形体位置与形体比例。使用较轻的长直线作为形体辅助线，确定整体与各局部之间的形体比例、形体结构及整体的透视方向。此阶段要注意局部与整体之间透视关系的一致性，要经过反复推敲，并借助形体辅助线反复对比，以免出现比例失衡或透视错误的现象，如图5-77所示。

图5-76 汽车结构素描步骤1　　　　图5-77 汽车结构素描步骤2

03 在确定形体局部位置之后，可以对各局部细节进行刻画。使用之前步骤中绘制的概括形体外轮廓的长直线，绘制汽车外轮廓及重要的局部曲线轮廓，并在汽车形体上使用不同轻重的线条进行中心线、结构线、分割线等辅助线的绘制，进一步表现汽车的形体特征，如图5-78所示。

04 基本确定汽车的形体特征之后，对汽车局部的重要轮廓线进行加强，进行形体虚实关系的表现。之后使用结构线对汽车车灯、车顶、汽车进气口等核心模块的立体感及空间感进行表现。汽车作为具备左右对称特征的产品，在进行结构表现时，要注意汽车对称结构的透视关系，并符合近大远小的透视规律，以绘制的中心线作为参照进行检查，以免形体特征出现错误，如图5-79所示。

图5-78 汽车结构素描步骤3　　　　图5-79 汽车结构素描步骤4

05 完成基础形体刻画之后，对汽车的明暗关系进行绘制，对汽车的侧面进行阴影表现，如图5-80所示。

06 绘制完成后，对汽车的底面阴影进行绘制，采用形体偏离的方式确定阴影形状及面积。在汽车车身外轮廓处向底面引垂线，并通过关键点的垂线确定出阴影的外轮廓，如图5-81所示。

07 进一步调整画面，对画面细节进行丰富，对汽车形体的重要条线进行强调，凸显产品的形体结构与空间立体感，如图5-82所示。

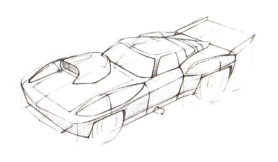
图5-80　汽车结构素描步骤5

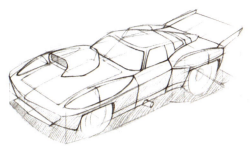
图5-81　汽车结构素描步骤6

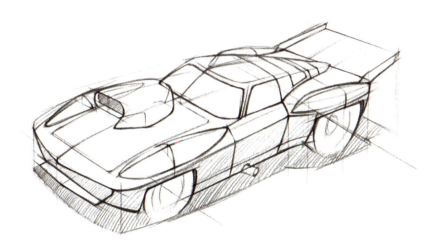
图5-82　汽车结构素描步骤7

5.4.4　切割机结构素描

本案例选择工业手持电动工具——切割机,作为产品结构素描表现内容。此类产品在进行设计时需要体现人机工程的合理性,因此,在手柄等部分设计时会采用三维曲面以贴合手部曲线,减少用户使用疲劳感,避免操作损伤。

01 在绘制前从产品的整体角度出发,观察产品的形体特征、透视情况及基本比例。此产品透视关系为成角透视,并且产品形体上分为三部分,分别为底座部分、手持部分与刀具切割部分。三部分体现的形体特征各不相同,底座部分为长方体形体特征,手持部分为三维曲面形体特征,刀具切割部分为圆柱形体特征,三部分相互连接组成一个整体。首先需要在画面中确定上、下、左、右的位置关系,然后反复比较,使用长直线作为辅助线,概括画出形体之间的位置关系及整体的透视走向。在此步骤绘制时注意用线力度要轻,以便于后面的优化调整,如图5-83所示。

02 在确定形体基本的透视关系与不同部分之间的比例关系之后,对不同形体细节进行分析绘制,确定手持部分的位置及比例关系,开始进行具体刻画,使用较轻的长直线作为辅助线,确定手持部分中手柄的位置及倾斜角度,如图5-84所示。

图5-83　手持工具结构素描步骤1　　　　图5-84　手持工具结构素描步骤2

03 在使用较轻的长直线进行形体辅助线的绘制，确定产品各部分的比例关系及位置关系之后，对切割机的手持部分进行细节刻画，绘制切割机手持部分的曲线轮廓、结构线、中心线，以及手握部分和按钮部分的外轮廓线。此步骤要注意手持部分与底座部分的连接关系，以及局部与整体之间透视关系的一致性，如图5-85所示。

04 完成手持部分形体的基础刻画之后，对切割机底座、刀具切割部分进行绘制。在绘制时要明确切割机底座中的细节结构，以及结构之间的位置关系。因此，在此步骤中需要绘制长直线确定底座中的细节结构，以及手持结构与底座之间的连接支架，并根据透视角度绘制刀具切割部分的椭圆，如图5-86所示。

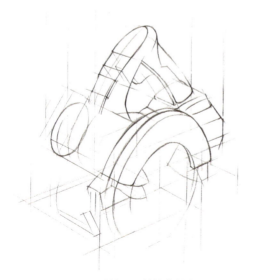 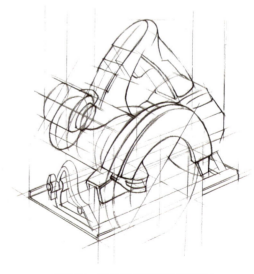

图5-85　手持工具结构素描步骤3　　　　图5-86　手持工具结构素描步骤4

05 对刀具切割部分及切割机底座进行细节刻画。基于上一步骤绘制的切割刀片椭圆，绘制出刀片的齿轮，并对齿轮与底座的连接结构进行具体刻画，如图5-87所示。

06 在此步骤中对形体的轮廓线进行强化，增强形体的体量感，并对切割机手柄、底座位置的格栅结构细节进行绘制。要注意画面中产品的主次关系，重点表现位于核心位置的部分，可对其外轮廓和自身细节进行重点突出，如图5-88所示。

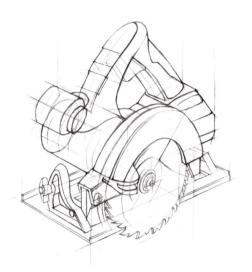
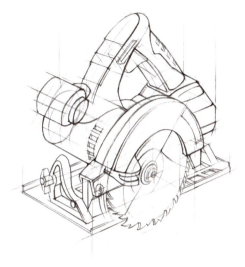

图5-87　手持工具结构素描步骤5　　　　图5-88　手持工具结构素描步骤6

07 进一步调整画面，增加形体的明暗关系，完成切割机的产品结构素描，如图5-89所示。

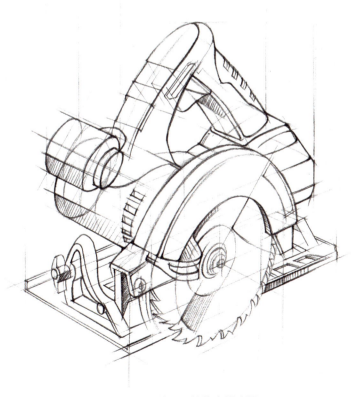

图5-89　手持工具结构素描步骤7

5.5 以机械结构为主体形态构成的产品

机械结构在工业产品设计中非常重要，不仅在产品设计过程中作为产品功能实现的载体，还能通过其造型语义信息向用户传递产品使用方式和产品调性。产品外在形态机械结构主要应用于工业化生产与制造中，往往具有比较鲜明的几何化特点，由不同的结构单元组成，如齿轮、链条、铰链结构等。多个单元结构共同构成结构系统，如传动结构组、动力结构组。机械结构还是许多产品外在形态的基础表现，掌握机械形态表现方法，不仅要了解不同结构单元的形体转折，还需要处理组合在一起后的不同结构的空间叠加关系。在绘制此类产品形体时，能够加深绘画者对产品机械结构的理解，使其对复杂产品形体的表现能够更加熟练，并且对学习产品结构素描绘制、产品手绘快速表现有着极大的帮助，如图5-90至图5-92所示。

图5-90　机械结构

图5-91　机械产品1

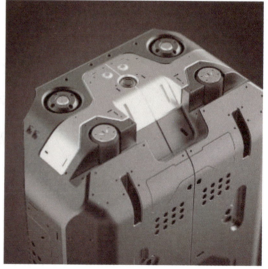

图5-92　机械产品2

在构建产品功能架构的同时，机械设计工程师还需要对产品的总体布局给出相应的设计方案，这就是真正意义上机械结构设计的开始。产品最终的成败与否，也和这个产品总体布局有很大的相关性，这是涉及功能实现、质量稳定、产品周期和产品成本等一系列问题的设计环节。因此，学习机械结构为主体形态构成的产品结构素描是产品设计专业学生的必修课。

机械结构为主体形态的产品多以基本的几何形态展现，因此，在绘制此类产品的结构素描

时，更加考验绘画者对于几何形态空间中透视关系的理解，为绘制和设计其他复杂形态产品打下良好的基础。

5.5.1 机械产品结构素描

本案例选择图5-91中的机械产品1作为产品结构素描表现内容。

01 对机械产品的形体结构进行观察，明确其透视方向，以及各结构之间的位置关系和比例尺寸。根据形体特征，在画面上画出基本长宽高、形态线形、透视及比例关系，表现出方体造型。在绘制此步骤时注意用线力度要轻，并使用长直线进行画面构图关系及位置关系的确定，如图5-93所示。

02 开始造型上的刻画，使用辅助方体、辅助中线、对称线进行透视关系上的检验，进一步刻画出切割形态及细节。此步骤尽量使用长直线对形体结构细节进行确定，通过外辅助线不断调整结构之间的位置关系，如图5-94所示。

图5-93　机械产品结构素描步骤1　　　　图5-94　机械产品结构素描步骤2

03 根据产品前端的透视角度及形体角度画出尾部同心圆柱形态，添加细节。注意圆柱与产品前端形体的透视保持一致，并且同心，可根据圆柱外接方体或同一中心线的方式绘制圆柱体，如图5-95所示。

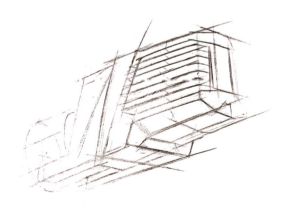

图5-95　机械产品结构素描步骤3

04 添加圆柱体上方的形体结构，注意要保持与前端主体产品结构的透视一致，并且与圆柱位置相统一。根据近实远虚的视觉规律，将近端的主体产品用实线强化，并添加明暗交界处及部分调子，增强立体感，如图5-96所示。

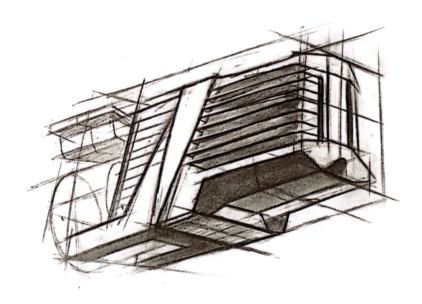

图5-96　机械产品结构素描步骤4

5.5.2　台虎钳结构素描

本案例选择工业工具——桌轧式台虎钳进行产品结构素描表现。台虎钳是夹持、固定工件以便进行加工的一种工具，使用十分广泛。台虎钳也是非常典型的体现机械结构的产品，各个形体结构之间相互连接，并且相互联动，通过台虎钳产品结构素描能够锻炼绘画者对于结构连接关系及贯穿关系的把控能力。在进行绘制前，对产品的形体结构及使用原理进行观察及分析。台虎钳的主要结构包括活动钳身、固定钳身、底座、丝杆等部分。活动钳身安装在固定钳身上，通过一根有梯形螺纹的丝杆来带动在固定钳身槽内移动，从而使钳口能够开合。固定钳身连接在底座上，底座通过螺栓固定在钳工台上。

01 在绘制前从产品的整体角度出发，观察产品的形体特征、透视情况及基本比例。此产品透视关系为成角透视，产品在形体上主要分为四部分，这四部分体现的形体特征各不相同，活动钳身、固定钳身、底座部分为长方体形体特征，丝杆部分为圆柱体特征，几部分之间相互连接组成一个整体。首先需要在画面中确定上、下、左、右的位置关系，然后经过反复比较，使用长直线作为辅助线，概括画出形体之间的位置关系、比例关系，以及整体的透视走向。在绘制时注意用线力度要轻，以便于后面的优化调整，如图5-97所示。

02 在确定形体基本的透视关系与不同部分之间的比例关系之后，对活动钳身和底座部分进行绘制，使用较轻的长直线概括绘制，确定各个细节之间的位置及比例关系。注意活动钳身分为两部分，在绘制时可使用同一条线条进行绘制，也可以确保结构的连贯性，如图5-98所示。

图5-97　台虎钳结构素描步骤1　　　　　　　图5-98　台虎钳结构素描步骤2

03 在借助辅助线确定位置关系之后，使用实线对活动钳身及底座进行细致刻画，并概括绘制出固定底座的位置及与底座部分的连接关系。在这一步骤要进行反复推敲及反复调整，活动钳身与底座具有中心对称的形体特征，因此，在绘制时要根据中心线进行反复比较，避免出现形体错误，如图5-99所示。

04 在活动钳身形体基本确定之后，对连接结构的丝杆进行绘制，在绘制时要注意丝杆与活动钳身之间的贯穿关系，以及丝杆与转动结构之间的同心关系，避免产生形体位置偏差，如图5-100所示。

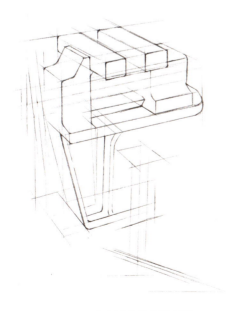
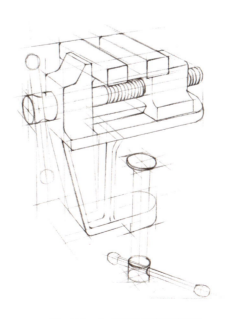

图5-99　台虎钳结构素描步骤3　　　　　　　图5-100　台虎钳结构素描步骤4

05 对固定钳身部分进行绘制，在绘制时要注意固定钳身的固定垫为透视圆形，其与下面的调节杆为同心结构，在绘制时要注意形体位置与透视的一致性，如图5-101所示。

06 在此步骤对形体的轮廓线进行强化，增强形体的体量感，要注意画面中产品的主次关系，重点表现位于核心位置的部分，可对其外轮廓和自身细节进行重点突出。进一步调整画面，增加形体的明暗关系，完成台虎钳的结构素描，如图5-102所示。

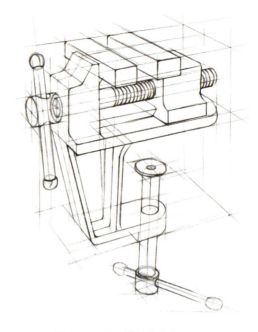

图5-101 台虎钳结构素描步骤5

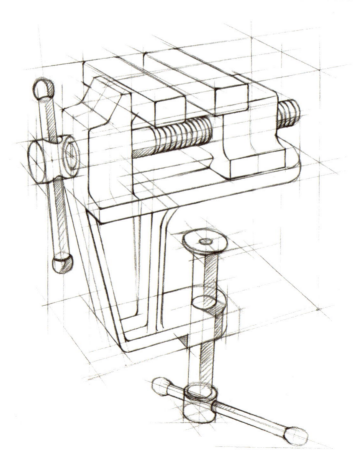

图5-102 台虎钳结构素描步骤6

5.5.3 激光瞄准器结构素描

本案例选择激光瞄准器进行产品结构素描表现，此产品形体上体现了大量的机械结构特征，如图5-103所示。

图5-103 激光瞄准器

01 观察需要绘制的机械产品图片，仔细观察其形体特征、产品角度和透视等。

02 通过分析观察得到整体认识后，在画纸上确立中轴线，采用长直线绘制基本的产品轮廓，借助经典的简单几何形状概括产品，这样在画纸上能够更为精准地定位产品的位置和造型，于是可以将这个机械产品概括为简单的长方体与大小各异的圆柱，同时注意各个几何形的透视，为后续绘制产品精准造型做好准备，避免出错，如图5-104至图5-106所示。

图5-104 激光瞄准器结构素描步骤1

图5-105 激光瞄准器结构素描步骤2

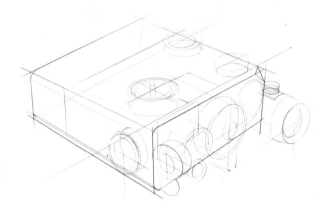

图5-106 激光瞄准器结构素描步骤3

03 在概括好的几何形体中,运用比较的方法,通过比较产品部件之间的位置和大小,得出产品准确的形态与尺寸,运用长直线与适当的曲线绘制产品圆角,确立产品更加精准的形态造型,如图5-107所示。

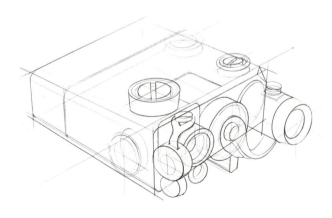

图5-107 激光瞄准器结构素描步骤4

04 在通过整体与局部的分析，确立产品的基础造型之后，绘制机械产品的按钮、旋钮、刻度盘、商标等产品细节，增加绘制画面的丰富度。最后根据光影关系，在明暗交界处增添适当的调子，完成绘制，如图5-108和图5-109所示。

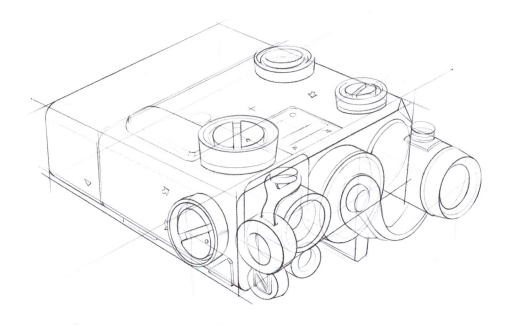

图5-108　激光瞄准器结构素描步骤5

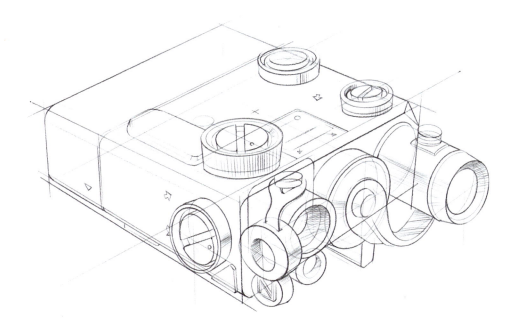

图5-109　激光瞄准器结构素描步骤6

第6章

具象形态的写实表现

主要内容：讲解具象写实素描的基本概念、表现内容和表现主题，以及在进行写实表现时物象形态的明暗和质感表现，明确光滑材质、粗糙材质、透明材质的区别及差异。

教学目标：通过本章知识的学习，了解写实素描的基本概念和表现内容，以及写实素描中物象形态的明暗和质感表现。

学习要点：具象写实素描的表现方法。

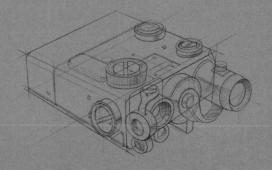

Product Design

设计素描中的具象写实素描遵循传统素描的表现方式，可以训练创作者的观察能力、分析能力和表现能力，通过对客观物象、自然形体等内容的写实描绘及精微描绘，可提升其对形体及细节质感的理解。

6.1 具象写实素描概述

具象写实素描是一种以表现客观物象、自然形体等内容的真实、精微的细节、质感、光影、特征为目的的素描表现方式，其刻画内容主要是自然界中的动物、植物、人物等物象形体，以及生活中具有一定细节特征的物象形体。

具象写实素描在表现上多以自然物象、生活物品等结构多变、肌理丰富的形体为主。我们日常所接触到的物品，无论是自然物象形体还是人工几何形体，所有的形体关系都是由自身的内部结构及外部形体的表面结构关系共同呈现出来的。在进行描绘的时候，不仅要去分析、理解物象形态的内部及外部结构关系，还要感受它呈现的外部形态所特有的材料质感。这里不需要研究它的物理与化学特性，而是针对构成形体的各种材料具有的视觉层面与触觉层面的肌理形态关系进行分析。在进行自然形体或人工形体研究及描绘时，不同的肌理质感会给物体本身带来不同的特质。例如，光滑、坚硬、精细等质感会体现物品本身的精致、工整、崭新等特质；粗糙、斑驳、沉重等质感会体现物品本身陈旧、厚重、故事感等特质，如图6-1所示。

图6-1 光滑材质与粗糙材质

6.1.1 具象写实素描中的主题表现

除了在进行传统素描练习时描绘的石膏像等内容以外，具象写实素描的主题内容表现还可以围绕自然物象形体展开。自然物象形体包括自然界中的动植物形体，具有更为复杂的自身结构特征和生长规律，其丰富的有机形态相较于人工几何形体更具有多变性，如图6-2所示。

因此进行自然物象形体的素描表现有助于创作者更好地理解和分析形体，并对形体美感与结构进行转换，应用到设计中。例如，产品设计中的仿生设计就是对自然物象形体的外观或结构进行分析、改造，使其能够适合用户使用、增加趣味性或者提高产品的使用功效。自然物象形体的素描相较于传统素描，除了体现其细节、质感、明暗外，更加注重其结构的表现，通过表现结构特征让人体验自然之美，并且提高其对自然物象的认识，使人产生更多的形体联想，便于将形体运用到创意素描及课程设计的创作中，如图6-3所示。

图6-2 自然有机形态

图6-3 仿生设计

6.1.2 具象写实素描中的精微表现

具象写实素描中的精微素描又称为超写实素描、逼真素描，是指运用细腻笔触进行形体细节、质感的刻画，以达到真实、立体呈现对象精细效果的素描方法。精微素描注重的是形体、细节及质感的刻画与表现，在绘画过程中可以借助相应辅助工具深入观察细节和质感。精微素描根据物象形体的尺寸与复杂程度进行整体描绘或局部描绘。

精微素描主要依靠物象形体质感的塑造。形体质感一般包括表面材质、纹样肌理，尤其对纹样肌理的深度刻画有助于大大提高对象的真实度。

6.2 具象写实素描的明暗表现

在进行具象精微素描绘制时，为了深刻呈现形体的材料质感，一是需要对其构造和纹理进行解析，找到最具表现肌理效果的角度或局部；二是以此为切入点深入研究其明暗关系，以及物体表面的微观质地和肌理。

当光线照射到形体表面时，微妙的反射光线进入视觉系统，使观察者感知到物体的微观细节。形体的外部材质差异导致微观肌理呈现多样性，光滑表面更容易产生高光反射，而粗糙表面则更能捕捉微弱的光线，呈现微妙的阴影效果。光线强度的微妙变化会准确表现为同一物体表面的微观明暗关系。形体微观的起伏关系决定了其微妙的明暗效果。因此，需要深入分析如何精准地结合形体的内外结构及外部材质进行形体细节的表现。为了实现实际意义，必须全面把握形体整体凹凸起伏和局部微观表面质地的肌理关系。只有在形体整体结构和微观质感之间取得平衡，才能深刻地描绘明暗关系，实现对质地的精微真实表达。

在进行精微素描表现时，微妙的明暗关系并非简单的黑、白、灰层次，而是要巧妙地运用素描调子及不同的运笔手法，将黑、白、灰层次融合，使其产生自然的过渡关系，更加具有真实感，将细微的明暗层次融入形体的微观结构。这时要注意工具的使用，单一铅笔对灰度变化的呈现是有限的，需要不同硬度和灰度的铅笔共同配合进行精微表达，并且要注意笔触的处理，要尽量柔化笔触的痕迹，让形体细微的明暗层次过渡得更加自然、真实。

6.3 具象写实素描的质感表现

肌理对物体质感的重要性不可忽视，它直接影响着人们对物体的触感和外观感知。通过触摸，人们能感知到物体的柔软度、硬度和粗糙度等特性，而在光线照射下，不同的肌理形态会产生不同的视觉效果，如光滑表面反射明亮光线，粗糙表面则呈现暗淡效果。因此，在具象写实素描中准确表现物体的肌理形态至关重要，是实现真实效果的关键之一。

不同材质的物体，其表面的结构和排列方式各不相同，因此会产生不同的视觉和心理感受，如粗糙感、细腻感、柔软感、坚硬感等。物体的外部结构与材质肌理密不可分，表面结构的特点决定了肌理形态的特征。例如，海绵的多孔结构形成"肌"，而海绵表面的凹凸结构组成的脉络则形成"理"，二者相互交织形成海绵表面的丰富变化，表面材质的深浅变化及细小空隙给人带来心理上的粗糙感。岩石的表面质感是"肌"，而岩石表面的裂缝、石纹则为"理"；羽毛的细长构造及每根羽毛相互构成的凹凸感构成"肌"，而羽毛表面的丝状纹理则形成"理"，由此组成了羽毛表面的丰富变化。我们熟知的木头材质、透明或半透明材质等都有其材料的特殊纹理。一般来说，凸显的为"肌"，而纹理则是"理"。因此，不同的材质会呈现出不同的肌理变化，从而带来不同层面的感知效果。

在绘画时，需要注意笔触的运用，根据材质本身的肌理和质地有针对性地运用笔触，使之与材料质地保持高度统一性，最终实现对材质的写实表现。这包括考虑到笔触的强弱、轻重、缓急等技巧，以满足对特定感受的需求。质感的表现与形体的明暗关系等都是相关联的，在处

理明暗关系时，应根据肌理表面的构造顺序、走向和起伏关系进行笔触的运用，保持一致性。在绘制过程中，要能够熟练地对绘制工具进行调整，在H系列和B系列铅笔中选择硬度和重度适合的铅笔，再结合不同的强弱、疏密、方向等笔触，以达到笔触与材料质地的高度统一，最终实现对材质的写实描绘。

在素描绘制中常见的表现材质为木材、石材、金属、玻璃、塑料、布料等，将材质按照物理特性及质感进行分类，可分为光滑且透明、光滑且不透明、粗糙且透明、粗糙且不透明、半透明、特殊质感等。

光滑且透明材质以透明塑料、透明玻璃等为代表，其特性为高反光且高透光，不仅可以将周围环境反射到物体上，并且其高透光可以将物体背后的事物也展现出来。这种特性赋予其极强的视觉效果，使塑造的整个环境呈现出丰富的层次感和空间感。例如，玻璃瓶表面很光滑，由于光照原因在杯体表面会形成部分透明、部分半透明的情况。杯体透明的部分受周围物体影响而呈现细节变化，半透明的部分由于其光滑的表面而呈现高反光的状态。高光周围的色调通常比背光部分更加灰暗些，以凸显光滑表面的光泽感。在刻画透明材质时，要注意对细节的把控。精微素描的精髓在于首先要进行准确的材质刻画，其次再呈现丰富的细节。因此，在进行此类材质刻画时，要明确透明度与反射度呈反比关系，即透明度越高，反射度就越低，也就是指此部分呈现的光泽变化及表面细节需要减弱，如图6-4所示。

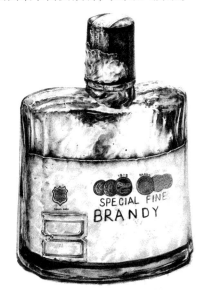

图6-4　酒瓶精微素描(方一然)

光滑且不透明材质以金属、陶瓷、不透明塑料为代表，其特性为对光具有高反射性质，无论对主体光源还是环境光都有一定的反射，而且在物体表面的亮面和暗面产生高光和反光。以金属为例，要想在精微素描中准确地表现材质特征，需要了解材质的特性。经过抛光的金属表面光滑反射性强，能够充分反射光线，在物体表面形成明显的明暗对比，并且能够像玻璃一样清晰地反射周围环境中的物体。因此，在进行素描表现时要注重黑、白、灰不同色阶层次的表现，并且各色阶层次之间的过渡往往也比较清晰，深入刻画时要以硬铅笔为主，线条要更加细腻、有力度，要将铅笔调子融入色阶层次中进行表现，如图6-5所示。

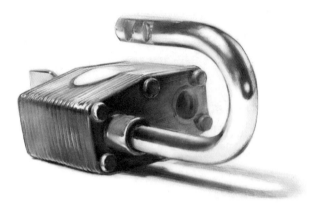

图6-5 光滑金属

表面光滑度较差的金属，虽然也具有金属的反射属性，但是反射光线的能力较弱，高光部分不太明显，并且对周围环境物体的反射不明显。当金属表面有腐蚀或斑驳的油漆时，对特征的处理不仅要考虑金属材质自身的属性，还要运用黑白灰关系来表现细节特征，以表现金属材质特有的重量感，如图6-6所示。

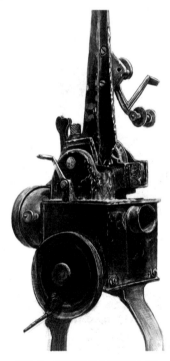

图6-6 表面斑驳金属(靖志丹)

光滑陶瓷、光滑塑料等材质也具有光滑金属的一般属性，因此在进行素描表现时，可根据光滑金属的特征进行绘制，但是光滑陶瓷与光滑塑料普遍具有表面固有色，因此要注意颜色深浅对高光和反射情况的影响，黑色光滑塑料相较于白色光滑塑料对周围环境物体的反射更弱，清晰度更差。

粗糙且不透明材质以石材、木材、布料等为代表，其特性为对光的反射程度较弱，由于材质表面粗糙，因此大部分光线会被材质表面的肌理吸收，而少数光线反射到人眼中。在进行素

描表现时如何辨别材质，主要依靠反射光的程度及材质的表面肌理。由于反射光线较少，画面中材质的反光过渡较为柔和，并且不会产生对比度较为强烈的高光。

石材具有质朴、坚硬的特性，是人类最早的工具材质。石材肌理和颜色多样、形状各异，有较为粗糙的棱角分明的形状，也有经过打磨后圆滑的形状。在进行素描表现时，要先运用B数较高、较为柔软的铅笔进行形状描绘，以及黑白灰关系的大面积铺色，之后再用较硬的铅笔进行深入刻画。铺色及刻画阶段一定要注意与纸擦笔的配合使用，要通过不断地擦拭、柔化铅笔笔触，使其呈现更加自然的过渡。在表现深色石材时，要注意不同光照下石材明暗度的呈现。亮面的石材要与暗面的石材进行区分，并且处在暗面的石材也不能暗成一团，要选择性地表现暗面的材质及肌理细节。对于高光的表现，需要特别注意其位置、形状和明暗度，以确保形态的准确性和材质的真实性。在深入刻画过程中，线条应紧密，不应出现松散或断断续续的情况，以保持石材质感的真实表现。

木材的种类繁多，因此在使用木材时，会采用不同的角度进行截切，如横截面和侧截面，从而形成不同的纹理。在进行描绘时，需要仔细观察木材的肌理特征，以表现其生命感和体量感。

布料等编织材料是由不同质感的材料有序编织在一起，因编织材料的不同会呈现不同的软硬、粗糙、明暗等效果。编织材料在进行素描表现时，可以借助放大镜或拍照工具放大材质细节，观察肌理及纤维关系。但是也要把握其整体感，不要过度强调编织细节，以使物品本身失去主次关系。在表现柔软的编织材料时，其明暗变化不宜一次性描绘完成，应注意其结构关系和由转折产生的色调变化，这是表现柔软编织材料质地的关键所在。质地更粗糙、反射光较弱的编织材料，其纹理转折尤其突出厚实感。在进行精微素描表现时，要注意每一根编织材料的细节体现，既要呈现较为统一的材质特征，又要在每根纤维上体现其独特的细节特征和明暗特征。在绘制时，先使用较为柔软的铅笔，使用粗线条进行整体关系铺色，再使用硬铅笔通过多次重复的细小线条进行细节特征色调的重新组织，注意整体与细节明度的控制，如图6-7所示。

图6-7 编织材料(周佳霖)

第7章

创意形态的抽象表现

主要内容：介绍创意素描的基本概念、表现内容和构思方法，以及在进行创意素描表现时物象形态特征的抽象化和几何化提取，解构和异化的方法。

教学目标：通过本章知识的学习，了解创意素描的基本概念和表现内容，以及创意素描中的创新思维方法及特征提取方法。

学习要点：创意素描的表现方法。

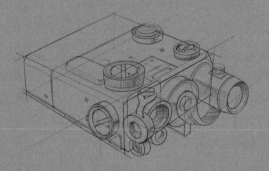

Product Design

说到创意素描，要理解其与传统素描和结构素描的差异。创意素描不仅是对客观事物的简单描绘或分析，而且是一种更为深刻的艺术表现方式。它通过思维的跳跃和联想，旨在实现以心灵想象为目标的创作。在创意素描中，个体的心理感知和个性表达被强调，并通过抽象形象来传达。

7.1 创意素描概述

创意素描形式突破了传统的客观描绘，更多关注艺术家的主观性表达。创意素描是一种设计形式，它强调分析性和主观性，并且倡导艺术家去挖掘创意灵感，超越传统的思维模式。创意素描将绘画过程从客观物象转移到主观意象，是一个复杂的创作主体进行创意思维的过程，注重主体的主观表达及思维情感的传达。在创作主体对客观物象的感受、经验、理解基础上，经过反复地思考、比较、综合和判断，以组合关联、意象表达的方式将绘画主体的主观意识、审美精神以有别于惯性思维的创意方式展现出来。

创意素描的核心在于表达创作者内心的想象和情感。在这个创作过程中，关键在于能否从客观的物象中唤起某种情感或想法，这种能力是意象素描训练的重点，也是创作的出发点。创意素描的目标是激发创意灵感，打破传统思维的桎梏。它要求创作者跳出常规，从自己的内心深处或者通过一定的创意思维方法汲取灵感，将其转换为独特而富有表现力的艺术作品。因此，创意素描的训练注重培养创作者的开放性思维和表达能力。通过观察、感知和思考，创作者能够拓展自己的想象力，发掘内心的创造潜能，并将其转换为具体的艺术形式。这种训练不仅能够提升审美水平，还能促进艺术个性和创造力的发展。创意素描的表现不仅体现了技术的提升，更重要的是反映了思维和理念的不断升华。创作者通过创作，能够不断挑战自己的创作观念，拓展自己的艺术领域，实现个人艺术修养和创造力的全面发展。

7.2 创意素描中的构思方法

在创意素描中，创新思维是至关重要的，它代表了艺术家的独特见解和创造性思维的核心。要在创意素描中取得突破性进展，我们必须培养和发挥创新思维。这意味着要敢于打破常规，尝试新的表现方式和技巧，以开放的心态面对新的艺术挑战。因此，理解创新思维的概念和方式对于创意素描的实践至关重要。只有深入了解并运用创新思维，创作者才能不断地探索和发展，创作更加富有创意和表现力的作品。

7.2.1 创新思维

思维是指人类在认识、思考、判断、推理、想象等过程中进行的心理活动。创新思维是一种特定的思考模式和态度，强调寻找新的解决方案、提出新的观点及创造新的价值。它涉及跳出传统思维模式的能力，能够独立思考、发现问题、提出问题并找到解决方案。创新思维强调开放性、灵活性和勇于冒险的精神，鼓励人们超越现有的界限和局限，不断寻求改进和创新。

创新思维不仅局限于科技和商业领域，它在各个领域都有着重要的应用价值，是推动社会进步和个人成长的重要驱动力。

创新思维具有一系列的思考和行为模式，有助于推动创新的产生，经过分析与实践，可以运用在创意素描中且能产生较好成果的有以下几种方法。

1. 逆向思维

通过反向思考，也就是逆向的角度来看待问题，相对于顺向思维而言，逆向思维是抓住事物的对立面进行思考，产生不同的创意。逆向思维主要有反转型逆向思维法、转换型逆向思维法等。

反转型逆向思维法是指从已知事物的相反方向进行思考，从功能、结构等方面进行反向思维以寻找创新的方法。在创意素描中使用该方法，可以应用在轮廓绘制、色彩填充等方面，有别于传统素描以绘制物体轮廓、结构等为主，而着重绘制物体的内部轮廓或局部细节，忽略外部特征，从而产生独特的形象。在色彩填充方面，绘制传统素描时，高光到阴影为由浅到深的效果，通过反转可以转变为由深到浅，从而产生不同的视觉体验。

转换型逆向思维法是指在研究一个问题时，由于解决这一问题的手段受阻，而采用另一种手段，或转换角度思考，以使问题顺利解决的方法。在创意素描中使用该方法可以应用在空间表现、主题表现或材料转换等方面。在空间方面有别于绘制物体正向空间，而是绘制物体周围的负空间呈现物体形状，从而产生更具抽象性的作品。在主题表现方面，尝试以不同的角度或颠倒的方向进行主题物象选择，创造出截然不同的视觉效果。

2. 发散思维

发散思维是指一种开放性、多样化和创新性的思维方式，其目的在于产生各种不同的想法、观点或解决方案，指大脑在思考时呈现扩散状态，思维跳跃而广泛，具有多样化和多维度的特点。它强调思维的开放性和多样性，是创新思维中至关重要的一环。这种思维方式注重创造性的想象力和灵活性，鼓励人们跳出常规思维模式，从不同的角度和视角思考问题。在进行发散思维时，较为常用的方法为头脑风暴和绘制思维导图。

头脑风暴是需要团队合作的发散思维方法，根据某个或者某几个中心关键词进行集体讨论和自由表达，可以毫无逻辑地根据中心主题提出相关的关键词，并且记录下来。之后根据所有的关键词进行讨论和筛选，筛选出可用性较高的关键词。在创意素描中运用头脑风暴，可以极大地发挥想象力，围绕素描目标或主题自由地表达想法，最后挑选出具有潜力和可行性的想法呈现在创意素描的概念中，促进创造性思维和新想法的产生。

思维导图是图形化的发散思维方法，通过绘制中心主题并以放射状方式展开，用关键词或图像表示与主题相关的想法，从而帮助创作者组织和展示想法，激发联想和创新。在创意素描中使用思维导图，可以有效地帮助创作者组织想法、规划作品，尤其适合在确定主题后无法明确思路的情况下使用。首先将确定的素描主题或者物体作为中心，并提出与中心主题相关的关键词作为子主题。通过这种方式一层层拓展，调整分支的位置和关联，确保一定的逻辑性和连贯性，并在不同分支中摘取有意义的关键词进行创作和构思，从而产生具有跳跃思维和创新力的创意素描作品。

3. 形象思维

形象思维是一种以形象或图像为基础的思维方式，强调通过视觉化的想象和表达来思考问题、理解概念和创造创意，是指在认识事物的过程中对事物形象特征的认知和表达。这种思维方式以形象为主要任务，通过反映事物的外在形态和特征揭示事物的本质和内在含义。

因此，在创意素描创作中，通过想象或联想的方式培养形象思维尤为重要。想象在创意素描中具有重要的作用，它是一种对已知事物进行再加工的心理过程，能够帮助创作者创造新的形象。无论是简单的感知还是复杂的思维，在创意素描的实践中，想象都是不可或缺的。作为形象思维的一种方法，想象不仅可以用来构想未曾见过的形象，还可以创造从未存在过的事物形象，以表达独特和创新的作品。而联想是指通过类似联想、接近联想或对比联想的方式，由事物间特征、空间、结构等方面的相似性，而产生的不同事物间的关联，也是在进行创意素描构思阶段常用的创作方式。但是想象或联想等形象思维方法相较于前面的发散思维，更需要在平时对事物形象特征、结构特征等方面，通过深入理解和敏锐观察而产生一定量的积累，从而在进行想象或联想时产生具有积极意义和可行性的构思元素。

7.2.2 创意素描中的特征提取

创新思维是能够有效帮助创作者跳出传统思维定式，通过联想或想象的方式寻找具有关联性的灵感元素的一种方法，是在创意素描的创作中不可缺少的环节。但在确定灵感元素之后，如何将多个元素进行组合，并形成全新的视觉效果，就需要进一步对元素特征进行提取并重组。通过有效地提取、简化及重组，能够打破传统素描中对质感、明暗、比例、透视等客观条件的制约，并产生不同的作品内涵，其中最有效的途径是打破传统素描常用的透视角度及画面构成方法，将元素进行抽象特征提取及重新布局。

抽象的基本概念是将物象元素的核心、非具象特征从客观现实中抽取、提炼、分解，使其摆脱了物象本身真实的视觉特征及物理特征，创造一个具有更深层次的视觉形象。这是由现实客观物象转换为设计主观形象的过程。通过思维的发散和联想，将创作者的主观思维引入，通过不断地分析、概括与取舍，以探索创意展现的最佳形式。这种方式能够帮助创作者发展全新的观察视角，培养创新思维。

1. 物象形态特征的抽象化提取

物象形态特征的提取与抽象可以分为半抽象形式和完全抽象形式。不论是哪种抽象方式，首先都需要对物象形态进行充分分析，如色彩、肌理、质感、形体等特征。

半抽象形式是对具象物象形态进行拆解、重组、加工和变形处理后，转换成一种既含有物象形态基本特征又呈现抽象变化的，介于具象与抽象之间的新形象。如图7-1中，基于鲨鱼物象形态的基本特征进行抽象化创作，对鲨鱼整体形态结构、骨骼、质感等特征进行提取之后，将鲨鱼的背鳍与抽象后的带有一定厚度与曲度且表面光滑的形体相结合，以呈现鲨鱼速度感的

特征。将鲨鱼的腹鳍与骨骼进行半抽象，既保留鲨鱼原有的基本骨骼结构与位置关系，又在此基础上进行拆解、变形及简化，以形成新的骨骼形态。鲨鱼整体创意素描绘制既呈现鲨鱼原有物象形态的形体与质感特征，又呈现了抽象变化，如图7-1所示。

图7-1　物象形体特征的半抽象

完全抽象形式是完全排除掉物象形态的具体形态特征，抽取物象形态的感受及印象后，在进行创意素描创作时，只通过保留抽象的形态样式来体现形态的本质。如图7-2中，基于鱼的生物化特征进行抽象化。首先对鱼自身的外部形态、质感等特征进行剖析，总结出快速、凶猛的印象特征。根据抽取出的物象形态的感受和印象，将其融入产品素描中，使用具有透明质感及光滑质感的材料运用在材质中，使其呈现出鱼快速游动的特征。使用两端尖锐的外形及与鱼鳃类似的格栅结构，呈现出凶猛的印象特征，使其从外形、质感等方面都呈现鱼的特征，但是并没有呈现具体的物象形态特征，如图7-2所示。

物象形态特征的抽象化是利用创新思维方式进行思维转换的过程，从选取的物象形态中提取能够体现本质特征的元素，简化非本质的、个性化的、片面的特征。物象形态特征的提取与抽象是一个不断提炼、取舍的过程。在此过程中，由于每个人对特征的了解与感受略有不同，因此主观意向也会起到一定的作用，从而产生不同的抽象化结果。

图7-2　物象形体特征的完全抽象

2. 物象形态特征的几何化提取

物体的每个形状都有其独特性。抽象形态创作不是随机的，而是有其必然性，它允许创造性思维的无限可能性得以展现。理解和掌握物体的结构是描绘其形状的关键，形状的抽象化在于能简洁明了地传达本质。这种简化是对自然界或人工物体形状进行深思熟虑的分析，融合创作者的个人体验来提炼和净化形态。

在简化形状时，首先要突出物体的核心结构，再用创作者的感觉和理解，将其内在的力量和变化转换为充满生机的形象，这种内在的力量和变化是形成独特抽象形象的基础；其次再结合点、线、面的运用，使形状的表现既抽象又具有形式感。

因此，一个形象的构造既要简洁又要能够捕捉其本质特征，这种方法应贯穿于整个抽象形象的创作过程中。在创意素描中，抽象思维特别强调对形状的深入分析。抽象表达是对现实形象重新解读和再创造的一种方式。形状的抽象不仅取决于初步的构想，而且在于对形状进行概括和提炼的过程，这有助于提升对抽象形态美的理解和欣赏。不同的创意思维方式可以扩展人们的抽象思考，其特点是概括、提炼和简化，最终形成一个有关联性的抽象表现，如图7-3所示。

人眼在观察物象形态时，能迅速识别出物体的几个显著特点，并以此为基础来理解物体，进而创造新的形态。即使是在自然界中最复杂的图案，通过简化和归纳的方法，也能将其核心特征抽象为基本的几何形状。这些几何形状作为一种简化工具，可抽象地表现物体的特征，如图7-4所示。

图7-3　物象形体的线条概括

图7-4　物象形体的几何概括

在追求特定的设计目标或传达特定主观意向时，也可以借助不具有透视特征及光影特征的几何形状来表现抽象形态。这些图形像是简明的符号语言，能够直观地触动观者的感官体验，从而带来有别于传统素描表现技法的视觉效果，引发不同的心理感受。例如，毕加索的《公牛》这幅作品，将一头详细描绘的牛逐渐简化为抽象几何形态的过程，展现了高超的形态概括、变化和抽象的能力，如图7-5所示。

图7-5　《公牛》

7.2.3　创意素描中的解构

在创意素描中，首先使用创新思维方法进行思维拓展，收集创作的物象形态，对物象形态进行分析和解构，形成新的形态元素，之后再将形态元素按照一定的形式美法则进行重组，形成所谓的"解构与重构"的过程。此过程主要依赖于创作者主观思维的创新性和对物象认知的理性分析。通过拆分、组合等手法，对物象结构进行拆解，依据创作意图提取和替换元素，构成新的抽象形态。这一方法突破了物质世界对观察和表达的常规限制，通过解构、分割与重组，寻找并利用有效元素实现形态的创新变化。

解构、分割与重组灵活使用传统素描的绘画技巧，基于物象特征，创建一个以主观意向及概念为核心的画面空间。整个过程中以形式美法则作为依托，强调思维的灵活与敏感，培育创作者从实际描绘到主观创作，从三维空间到二维平面的技能转换。

1. 解构与重组——具象到抽象

人们对事物的分析与认识是一个由浅到深、循序渐进的过程。在解构的过程中，首先需要对物象形态进行深入观察，分析其基本的解构和形态特征，实现具象的认识。之后以点、线、面为元素，对特征进行简化和概括，以实现由具象表现到抽象概括的转变。这里的抽象化有别于单纯的物象特征的抽象化提取，而是在抽象概括后对特征的重构。图7-6为康定斯基的作品。

图7-6　由具象到抽象的转变(康定斯基)

在创意素描中，我们看到的物体不仅是形状，还是充满生命的表现元素。在这一过程中，我们逐渐放下传统的光影和透视法则，而专注于如何将观察到的形象以新颖的方式重新组合。这意味着研究的焦点放在了如何解构这些物象并重新将它们组合起来，以便从具象过渡到抽象，通过创新的手法和分割技巧，呈现全新的视觉效果。

在从具体到抽象的变化过程中，重要的是通过分析物体的内在结构来构想新的形态；同时，还需要考虑画面的整体表现和元素间的相互关系，如元素之间的互动、大小比例、黑白灰关系、主要和次要焦点的平衡，以及视觉焦点与画面边缘的关系。所有这些都可以通过想象力创造性地表达，展示了创作者对物象的深入理解和主观意向的表达。解构与重组的训练是设计思维的训练，完成对物象形体提取、抽象、重构的过程，就是对形体和画面理解与设计的过程，为理解专业设计方法奠定基础。

2. 解构与重组——构成化表现

在将提取到的表现元素进行重组时，可以采用多角度、多视点的方式，这种方法能够使画面打破原有的构图模式，创造出散点式的视觉效果。通过这种方式也能够将没有直接关联的元素结合起来，创造出具有特殊意义的新物象形态。在画面构图过程中，要注意元素间的主次关系，选择画面中主要表现的元素后，将其他元素作为次要物体进行分割和打散，在画面上重新进行排列。这种方式不仅可以增强画面的视觉冲击力及形式感，也能够更加明确地表达创作者的主观意向。

在重组过程中，画面的重新排列多采用构成语言形式，如局部截取、错位、分散与重组等平面化处理方式。解构与重组的方法不仅提供了一种视觉上的"破坏"，也为表现更深层次的情感和个性化表达开辟了新路径，赋予作品独特的动态和生命力。这一过程不仅锻炼了对形态的操作能力，包括添加、扩展、变化和创新，也强调了通过调整物体间的比例、优先级和节奏等构成关系来得到画面的和谐与表现力，如图7-7所示。

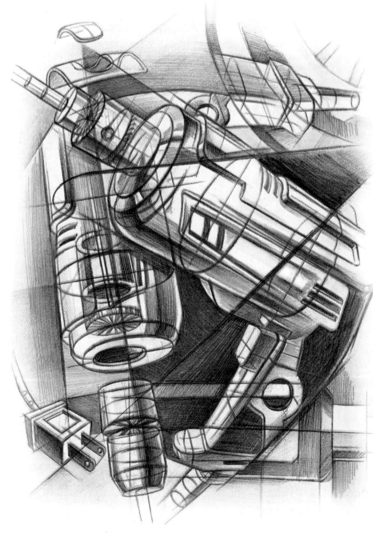

图7-7 构成化表现

7.2.4 创意素描中的异化

在整个绘画过程中,根据创意思维或创意方向选择的表现元素,可通过变异与转换的方式创造出具有创意性的素描作品。创作者在进行构思过程中很容易受到惯性思维和思维定式的影响,要想摆脱原有的思路和角度,可以采用前面提到的发散思维等创意思维方法,对表现元素进行拓展分析,获得具有突破性的思维结果。但在获取结果之后,如何对元素进行有效转换是需要进一步思考的问题。表现元素的转换与变异是指同类事物在整体演化过程或局部个体特征转换过程中发生变化,形成异于常规认知和惯性思维的新物象形态。

形态变异是将两种或两种以上的物象形态进行特征提取和融合,将有关联性的表现元素进行拓展联想,使原物象形态发生转变,转换成一个新颖且独立的形态。这种跳跃式思维有助于提高创作者的创新能力,鼓励其探索并创造出独特的思想和视觉表达。

1. 物象比例异化

当物象形态在常态下保持其原有形态的形状、解构和材料特征,即使是比例略做调整,但物象本质仍然不变,保持着原始的面貌和特征。在转换表现元素时,可以物象形态的常规形态为基础,保持其核心特征,同时将部分元素以具有一定关联性的形态进行替换,创造出独特的组合。虽然物体的结构保持不变,但这种逻辑上的微妙变化让物体展现了全新的风貌。在寻找创作灵感时,我们在各种物体中寻找新的视角,在具有关联性的物体中找到替换元素,进行富有趣味的联想和创意扩展,呈现出独特的艺术表现。

传统思维模式可以通过物象形态和特征的变换练习来突破。在这个训练阶段,要始终保持对物象形态表现的异化思考,对其常见的视觉形态进行局部的、突破性的处理,让其结构秩序或形式规律呈现出意外的非常规状态。这样做能够创造出独一无二、富含新意的形象。物体的变异和转换本质上是其外观特征从一种状态转换到另一种状态,让原本的面貌发生改变,并使这个新形象成为吸引眼球的焦点。

2. 物象材质异化

物象材质异化是指将物体表面的一部分材质变更为另一种材质,这一方式打破了物象形态原有材质属性的束缚,导致其表面特性发生显著的变化和替换,创造了全新的视觉体验。材质本身的转换和变异本质上是一种质感的视觉、触觉两种特征的互换,目的是展现物体质感的变化与创造性思维之间所存在的关联性。这种方法为创意素描提供了探索美学形式、产生视觉冲击力及表达比喻、隐喻或象征意义的广阔空间。

在创意素描中,物象材质的转换与变异不单是对某物表面质感的仿真表现,更涉及基于个人对该物象质感的主观感知所引起的创新性的质感设计。这种创新的质感设计不单是简单的材质交换,而是通过材质交换产生特殊的对比变化,或某种独特的隐喻含义。如简单地交换硬质与软质材料的质感,能够引起视觉感受的变化并改变传统视觉体验的效果。

在物象材质转换与变异的练习中,创作者应发挥其创造力和表现力,将一个物体的材质特征转换至另一物体上,实现材质的创新转换。同时,应用艺术的美学原则进行再创造,通过特定的处理技法,将局部的物象转换为特定的质感肌理,赋予作品强烈的视觉艺术效果。这不仅

提升了对物体材质运用的灵活性，也有助于在思维上突破传统的材质观念，达到对非常规材质认知的新高度，如图7-8所示。

3. 物象形态异化

物象形态异化是指提取一个或多个物象之间形态的相似性或一致性，利用一系列变化手段将其特征移植到另一形态上，并巧妙地将它们结合起来，创造出一个既陌生又充满趣味的新形象。这一过程的核心在于物象形态真实性和超现实主义特征的体现，要求在思维上展现出超凡的想象力，而在技巧上则需要无痕迹地融合这些形态，达到栩栩如生的效果。形态的转换与变异本质上是相似物象的融合，通过关联性的想象产生新物象。

对多种不同物象形态的转换与变异主要为概念转换、质感转换、虚拟空间及意向合成等方法。在表现前，运用创意思维扩展等方法，从多个物象中寻找创新的灵感来源，挖掘相似结构、暗含联想的复杂关系及丰富的内容特征。这种巧妙的创意转换，作为意象素描中的一种特殊技法，不仅给新形态注入生命，还具有强烈的视觉效果，同时也促进创作者在设计思考方面的想象力扩展，如图7-9所示。

图7-8 材质异化

图7-9 形态异化

4. 物象功能异化

物象功能异化旨在通过创新的思维和技术手段重新定义物体的功能和结构。这一过程不仅包括对物象功能或结构的直接变化，如置换或嫁接，以引入新的形象和概念延伸，形成超现实的视觉新形象，也涵盖了对物象形态特征的创意模拟分析，促使衍生新物象的形成。创作者需发挥想象力，从微观角度探索和分析自然物体的特性，同时将客观物象与现代技术结合，创造出既具有设计意义又富有现代感的视觉新形象。这种方法强调在物象的共性与差异之间寻找平衡，通过精心地选择和重构，将多种物象的功能融合为全新的形象。这不仅是对物象形态和质感进行创新性转换的实践，也是一种思维能力的训练，旨在推动从直观的现实感知到深层的意象创造，为增强创作者设计探索能力和创作能力提供坚实的基础，如图7-10和图7-11所示。

图7-10 功能异化1

图7-11 功能异化2

第8章

设计素描优秀作品赏析

主要内容：结合优秀的设计素描案例，展示不同的设计素描风格、经验及技巧，便于读者了解及尝试。

教学目标：通过本章知识的学习，了解及掌握设计素描的表现方式。

学习要点：经典设计素描的表现方式。

8.1 欧美国家设计素描优秀作品赏析

工业设计师伊尔凡·齐夫茨十分擅长对日常使用的产品进行结构分析，其素描风格比较严谨，绘画功底非常深厚。他对透视的把握比较精准，徒手绘制的线稿视觉效果十分惊艳。图8-1为其几何形体结构素描作品。

图8-1　几何形体结构素描作品

他在起形时将每个部件当作基本形体，通过"加减乘除"的方法使其达到产品形体结构及透视的准确度。图8-2至图8-4为其结构素描作品。

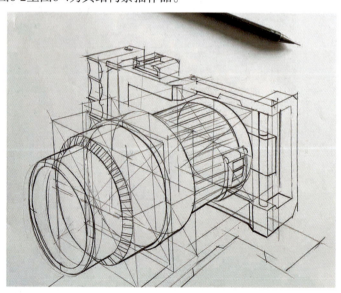

图8-2　结构素描作品1

第8章 设计素描优秀作品赏析

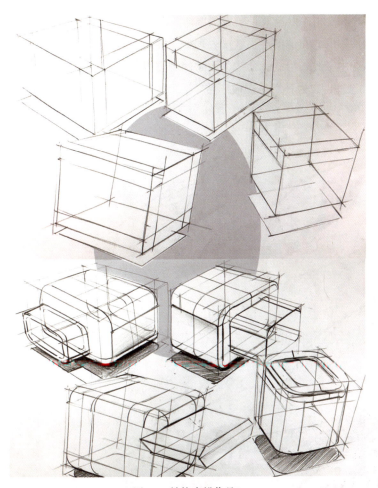

图8-3 结构素描作品2

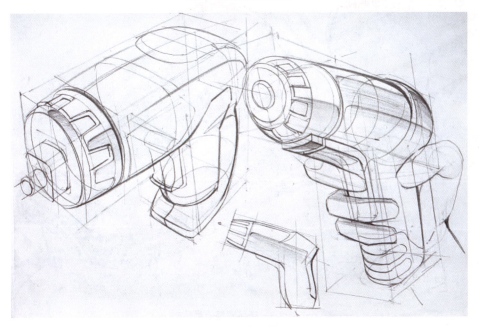

图8-4 结构素描作品3

伊凡尔·齐夫茨绘制的上色效果图表现偏向写实，注重表现产品的结构及材质，而对产品细节尽量进行概括表现。在他的产品素描表现中，辅助线占有非常重要的地位，并且有别于传统产品结构素描选用轻线条绘制辅助线，而是使用重线条绘制辅助线，使完成稿中产品的结构感非常强。图8-5至图8-12为其产品素描作品。

图8-5　产品素描作品1

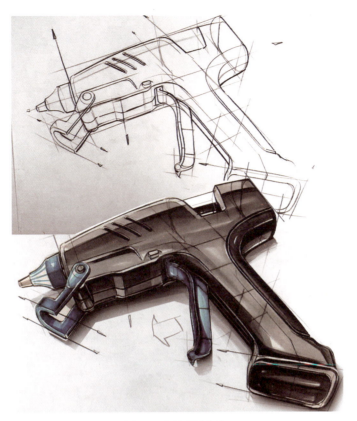

图8-6　产品素描作品2

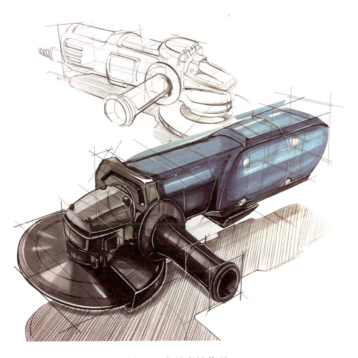

图8-7　产品素描作品3

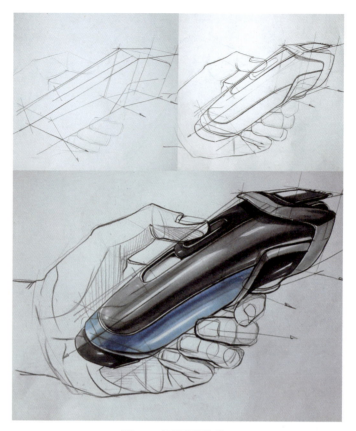

图8-8 产品素描作品4

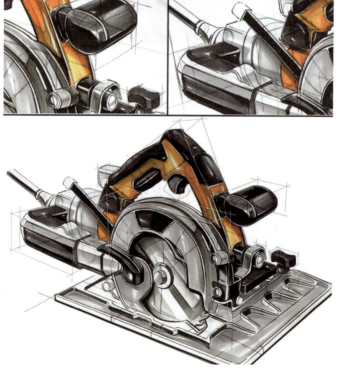

图8-9 产品素描作品5

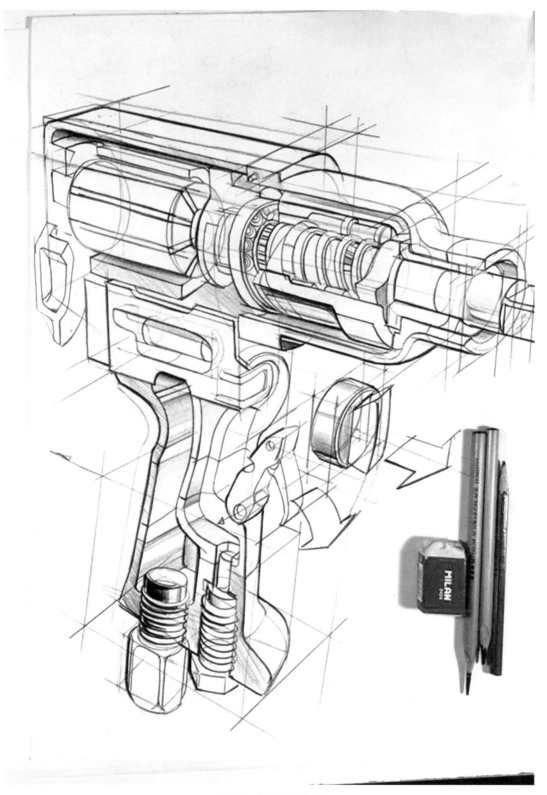

图8-10　产品素描作品6

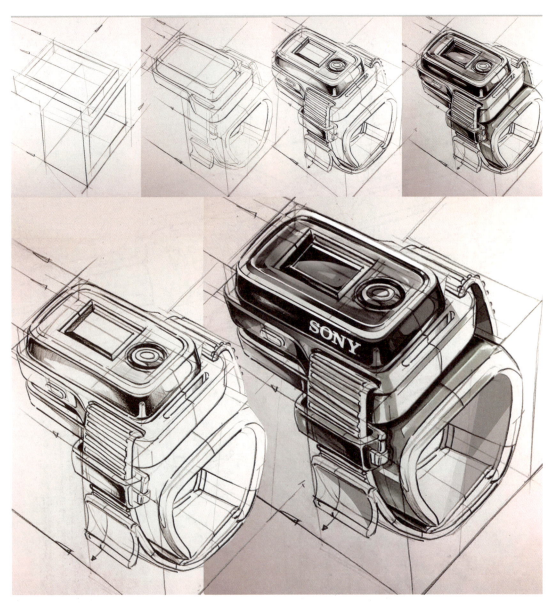

图8-11　产品素描作品7

图8-12 产品素描作品8

工业设计师斯科特·罗伯森的画法追求的是一个"准"字,造型、透视有理有据,靠辅助线而不靠直觉,他的画法就是将理论应用于实践的范例。在产品设计制图(无论结构素描表现还是效果图渲染)中,基本要求是要尽可能地接近最终产品效果,而不是仅掌握透视理论知识就能绘制产品结构素描。图8-13至图8-20为其素描作品。

图8-13 汽车作品

第8章 设计素描优秀作品赏析

图8-14 飞机作品1

图8-15 飞机作品2

155

图8-16 跑车作品

图8-17　赛车作品1

图8-18　赛车作品2

图8-19　赛车作品3

图8-20 直升机作品

工业设计师凯·贝特曼的结构素描绘制追求精准性与规范性(见图8-21),其在绘制过程中思考产品自身结构和特性,在日常练习中也擅长将现有的产品特性运用到其设计中。

图8-21 结构素描作品1

分析其绘画步骤，第一步，确定产品的画面位置、长宽高和基础比例，此步骤可寻找准确的画面位置和产品尺寸，避免出现太大的偏差，是绘画中画面整体分析的重点；第二步，绘制产品造型特征的透视，并且虚化整体产品辅助线；第三步，虚化产品辅助线，加强产品外轮廓和分割线，表现出产品形态；第四步，画完产品基本形态后，刻画细节、添加小组件、寻找明暗交界线、绘制投影，以使画面中的产品形体更加丰富、立体，如图8-22所示。

图8-22 结构素描作品2

雷德默·霍克斯特拉是一位极具创造力的荷兰艺术家，以独特而精细的绘图作品著称。他的作品常常展现出奇思妙想，将现实世界的元素与纯粹的幻想融合在一起，创造出既奇特又引人入胜的视觉体验。在其艺术作品中，动物、机械、建筑和日常用品等元素常常以意想不到的方式结合，挑战观者的想象力和对常态的认知。

他的绘画工具主要是颜料细线笔，使用这种工具能够精细地描绘出作品中的细节，包括精致的阴影和灰度。他的作品具有极高的辨识度，通过精确的线条和复杂的细节处理，展现了一种独特的视觉语言，展示了对几何结构和无限重复模式的探索，呈现了类似玛格丽特的超现实主义特征，通过非常规的物体组合和场景构建，探索梦境与现实之间的关系，体现了对现实世界的深度反思和想象力的无限扩展，通过细腻的笔触和丰富的细节，让观者进入一个充满奇幻和思考的艺术世界。图8-23至图8-28为其素描作品。

图8-23　创意素描作品1

图8-24　创意素描作品2

图8-25 创意素描作品3

图8-26 创意素描作品4

图8-27 创意素描作品5

图8-28　创意素描作品6

　　设计师圭多·西莱奥尼的作品风格深受其个人经历和对多种文化研究的影响。他的作品融合了古典与现代元素，表现出对形式、线条和色彩的深刻理解。

　　他在年少时受到父亲的影响，对技术绘图产生兴趣，这使他的作品中展现出一种清晰、严谨的线条美学。在他的作品中，线条起着至关重要的作用。线条不仅定义了形状，也传达了动态和结构，是他表达语言的基础。

　　在他的作品中，明暗对比和几何构图扮演了重要角色，尤其是在他后期的作品中。这种风格的转变表明他对光影和形状的深入探索，以及如何通过这些元素增强作品的视觉冲击力和情感表达。

　　他的作品深受古代文明，尤其是地中海地区文化的影响。通过引用历史和神话，他探索了时间、记忆和人性的主题，这些主题在他的作品中以寓言和象征的形式出现，为观者提供了丰富的解读层次，其作品结合了精确的线条、对古典美学的深刻理解，以及对形式、色彩和光影的现代探索。图8-29至图8-32为其素描作品。

图8-29　创意素描作品7

图8-30　创意素描作品8

图8-31　创意素描作品9

图8-32　创意素描作品10

迈克尔·因多拉托是一位多才多艺的艺术家，其作品横跨多个领域，包括绘画、雕塑和表演艺术。他的作品艺术风格难以用一种简单的分类来界定，因为其融合了抽象主义、现实主义和超现实主义等多种元素，以独特的视觉语言和深层的情感表达而闻名，通常探索人类存在的复杂性、内心世界和宇宙间的联系，其作品中融合了抽象艺术的自由表达和现实主义的细腻描绘，既富有情感又具有视觉冲击力，让观者在观赏时能够感受到多层次的情绪，并引发思考。图8-33至图8-35为其素描作品。

图8-33　创意素描作品11

图8-34　创意素描作品12

图8-35　创意素描作品13

8.2　日韩国家设计素描优秀作品赏析

日本艺术家中川映里子以独特的设计和素描风格而著名，其作品不仅在人物肖像和自然景观中融入许多日本传统文化元素，如自然景观、传统节日或民间故事等，同时也探索现代社会和城市生活的主题，通过将抽象元素融入现实场景，以超现实主义的表达方式挑战观者的想象力和感知。图8-36至图8-38为其素描作品。

图8-36 创意素描作品14

图8-37 创意素描作品15

图8-38 创意素描作品16

韩国绘画艺术家安宰贤对日常产品的观察非常细致，其作品中不仅展示了产品的主视图，还展示了各个面的视图，可以帮助观者理解产品的结构和透视原理。他绘制的线条细腻柔和，在产品结构素描的基础上，还常常描绘出产品的材质与肌理，更好地让观者理解产品结构素描与产品写实素描的联系。图8-39至图8-45为其素描作品。

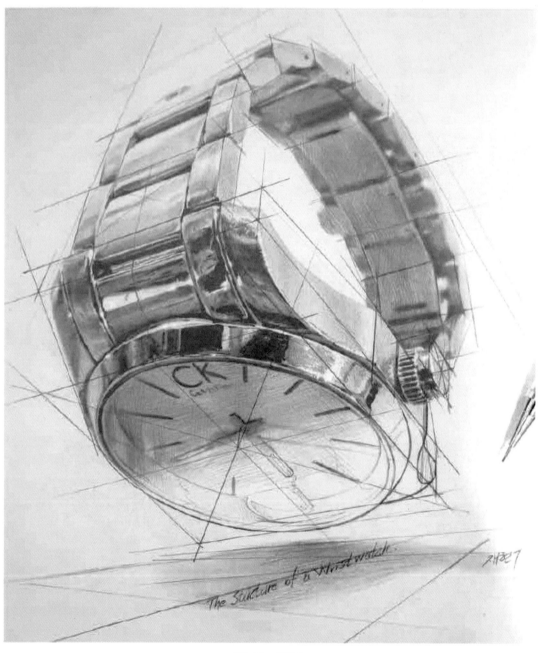

图8-39　作品1

图8-40　作品2

图8-41　作品3

图8-42　作品4

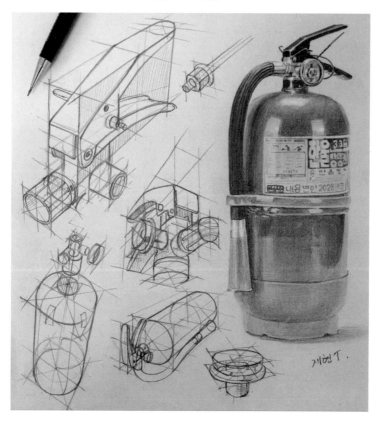

图8-43　作品5

第8章　设计素描优秀作品赏析

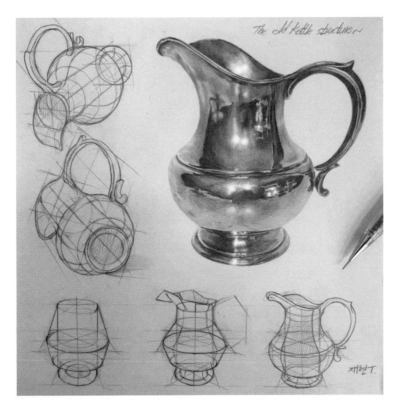

图8-44　作品6

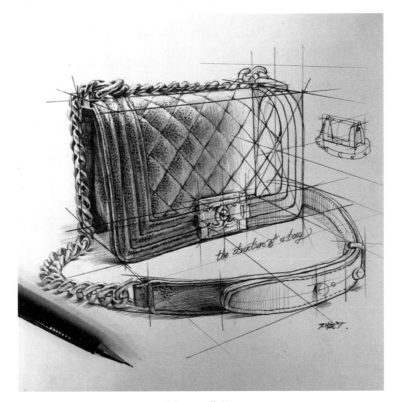

图8-45　作品7